色彩表现

于幸泽 ⊙ 著

清华大学出版社

北京

内 容 简 介

色彩教学是造型艺术基础教学的重要组成部分。本书采用创新的教学模式,帮助学生建构起属于自己的、独特的观察方法,让学生既遵循规律又不被客观表象所束缚,在一定的限度内充分地"自由表达"色彩,从而形成了系统、完整的色彩教学理论和方法。

本书可作为建筑类院校和艺术类院校相关课程的教材,对艺术教学实践和艺术教学改革也有着重要的参考价值。

图书在版编目(CIP)数据

色彩表现/于幸泽著 . —北京:清华大学出版社,2021.9(2025.1重印)
ISBN 978-7-302-48231-4

Ⅰ. ①色… Ⅱ. ①于… Ⅲ. ①色彩学—教材 Ⅳ. ①J063

中国版本图书馆 CIP 数据核字(2017)第 202035 号

责任编辑:刘士平
封面设计:傅瑞学
责任校对:刘 静
责任印制:杨 艳

出版发行:清华大学出版社
 网 址:https://www.tup.com.cn,https://www.wqxuetang.com
 地 址:北京清华大学学研大厦 A 座 邮 编:100084
 社 总 机:010-83470000 邮 购:010-62786544
 投稿与读者服务:010-62776969,c-service@tup. tsinghua. edu. cn
 质量反馈:010-62772015,zhiliang@tup. tsinghua. edu. cn
印 装 者:涿州市般润文化传播有限公司
经 销:全国新华书店
开 本:210mm×297mm 印 张:9.25 字 数:177 千字
版 次:2021 年 11 月第 1 版 印 次:2025 年 1 月第 3 次印刷
定 价:85.00 元

产品编号:076459-01

序

色彩教学是造型艺术基础教学的重要组成部分。在传统的教学中,素描和色彩是基础的基础,并已成为造型艺术基础教学中固定的教学流程。在课程教学中,色彩要求表达客观,像与不像成为唯一的标准。其实,客观描摹只是色彩表达的众多途径之一。从某种意义上来说,客观描摹是一种被动的表达方式,依靠的是学生对色彩的经验及范式,这种色彩往往脱离人的现场感知和情绪,缺少观者与环境的互动,色彩表达缺乏活力。

于幸泽老师是当代艺术的实践者和思考者,在日常教学中,他把自己对当代艺术的理解传达给他的学生,帮助学生建构属于自己的、独特的观察方法。在他的造型艺术基础教学实践中,形成了完整、系统的素描和色彩的教学理论与方法,成效显著。于幸泽老师要求学生对待色彩课程如同素描课程一样,拿起笔时不要想去"呈现"什么,而是去"表现"什么!"表现"是实践教学中的核心观念。所以,在于幸泽老师的色彩课程中,色彩写生成为最重要的部分,现场观察环境、感知色彩,抓住现场的第一感觉,尽情表现,技法则在不断的表现中慢慢生成。当然,色彩有其固有属性和基本原理。于幸泽老师的色彩教学要求学生以体验、感知为先,找到感知中的共性和差异。他的理念是让学生既遵循规律又不被客观表象所束缚,能自由洒脱地表现,在一定的限度内充分地"自由表达"色彩(色彩的感性经验和色彩理性修养相融),特别强调每个学生的个性表达,让每个学生找到一种属于自己的、独特的色彩感知与表达的语言,掌握色彩之间的互动和节奏关系。

本书收集了近几年来于幸泽老师在中央美术学院建筑学院和同济大学建筑与城市规划学院色彩教学中的学生作品,以及他主持的优质课程的课程实例和学生优秀色彩作业,是于幸泽老师的色彩理论、教学方法以及教学成果的展示。本书对建筑类院校和艺术类院校的艺术教学实践和艺术教学改革有着重要的意义。

张建龙教授
同济大学建筑与城市规划学院
2021 年 5 月

前　言

　　2007 年 9 月至 2013 年 9 月我任教于中央美术学院建筑学院，2013 年 10 月正式调入同济大学，在建筑与城市规划学院从事艺术造型基础的教学工作。

　　在中央美术学院教学期间，我攻读了设计艺术学的博士学位，研究方向是建筑设计类的造型艺术基础教学。我将教学实践经验与新型教学理念相结合，创建了当下国内建筑设计类院校当代艺术造型基础的新型教学模式。

　　我所研究的艺术造型基础教学，要求学生通过艺术实践课程的训练，真正找回对绘画的兴趣，发挥他们潜在的绘画想象力和艺术创造力。色彩教学是造型艺术基础教学中重要的组成部分，我要求学生与素描课程一样，拿起笔时不要想去"呈现"什么，而是去"表现"什么！"表现"是实践教学中的核心观念。

　　"色彩"是一门丰富的实践课程，让学生用色彩进行充分的表现。对于色彩，自然界已经给予我们丰富的视觉体验，我们需要将这样的体验转化成艺术形态，而不是将自然物机械地描画下来。只是客观和被动地去呈现物像的色彩，学生们必然会丧失学习色彩的兴趣。当下的教学，尤其是色彩教学，其理念一定是让学生在学习实践中保持着对色彩知识的兴趣和热情。

　　无论用素描表现，还是用色彩表现，其目的都是让学生运用造型工具"创造形态"，在实践中要靠他们的眼睛、手和大脑共同行为。在这样的要求下，学生不会将以往点滴的色彩经验带到课堂。我的课程内容和传统的写生有很大的差别，要求也更加宽泛，在一定限度内的"自由表达"是色彩教学的理念。

　　色彩教学与素描教学都是从写生开始的。但是，不同于素描教学，色彩有色彩的基本原理和属性，我是通过理论讲座的方式讲授的。色彩的知识不是要记忆的，而是要运用，并最终表现出来的。首先，我告诫我的学生：最基本的色彩知识也是最重要的！大胆地尝试和运用色彩将会创造美妙而生动的画面，同时敢于表现才能养成良好的用色习惯。其次，在实践课程中，我设置了具体的色彩表现课题，从平面到立体，再到空间色彩，让他们在掌握基本的色彩知识的基础上，以自我为中心，以客观物像色彩为辅助，极力使用色彩对比的手段，"发挥色彩"和"表现色彩"。最后，色彩课程是自然

色彩的写生与表现。课程中,在教学的基本导向下要求学生画自己喜欢的"景色"与"物色",要做到"自己是自然色彩的主体"。

色彩是个性化的,色彩也是神秘的,是人即使花费一生的时间也难以找出标准答案的学科。色彩的重要性存在于所有的视觉艺术中,它无时无刻不影响着我们的生活。色彩在艺术创作中扮演着重要的角色,是进入人视线的最直接的特征,是一件艺术品成功的标志,也是一个好的设计吸引人眼球的重要元素。色彩可以使一个房间变得安静,也可以使之令人烦躁;色彩可以使一个花园得到宁静,可以使一座建筑或者一座城市形成特色;色彩甚至可以使人产生幸福感!因此,色彩是一种强大的工具,它可以激发我们的感觉,加强我们的记忆,懂得色彩在何种条件下能产生何种功能,这需要我们的创造性地和具有热情地运用色彩。

本书收入了近几年来中央美术学院和同济大学部分学生的色彩作品。我把近年的优质课程的课程实例和学生优秀色彩作品汇集成书,也是对近几年来色彩教学实践的总结。

最后,恳请教育界同仁多提宝贵指导意见,以便我们的色彩教学有更大的提升!

于幸泽

2021 年 5 月

目 录

第1章 色彩原理

1.1 色彩属性

◈ 1.1.1 色彩基础

色彩是一种视觉现象,是通过我们的眼睛、大脑综合反应的对光的视觉效应。物体在光线的照射下进入人的眼睛,产生了色彩和形象。物体色彩的形成取决于4个方面的要素:物体本身固有的颜色(色相)、光源的照射、物体反射的色光和环境对物体色彩的影响。物体色本身不发光,它是光源色经过物体的吸收反射,反映到视觉中的光色感觉,这些本身不发光的色彩统称为固有色,也称为物体色。光源色就是由各种光源发出的光,光波的长短与强弱、比例和性质的不同形成不同的色光。任何物体在光照下都会产生一定的返照色彩,这样的色彩都形成在物体的暗部,返照的颜色极其微妙,无法客观地评定它的色相属性,是个体艺术家的感性色彩最直接的表现。环境色是指客观物象和其他物体存放到一起并被纳入一定的空间中,从而形成的客观物象表面色相之间的相互影响,使得物体表层颜色相互渗透,在物体表面形成了新的色彩倾向。

万物的色彩都是由三原色(红、黄和蓝)衍变而来,三原色的中间色——橙(红加黄)、绿(黄加青)、紫(青加红)再一次衍变成了6个标准色:红橙黄和绿青紫。色彩的基本属性分为色相、明度、纯度和色调。色相是颜色最主要的特征,大致可以把色相分成红、橙、黄、绿、青、紫6个标准色,也可以把它们分得更细一些,即12色相环和24色相环[①](见图1-1和图1-2),甚至可以分为48色环和96色环,如果细分下去将得到无穷无尽色相的颜色。在日常生活中,所有物体都是由五彩斑斓的色彩组成的,每一种颜色就是一种具体的色相。明度是指色彩的明暗程度,每一块颜色都有自己的明度,

① 资料来源:百度图片.

明度受到光线的制约，强光下的颜色明度就高，相反，弱光下颜色的明度就低。明度高是指色彩明亮，而明度低是指色彩灰暗，也可以说色彩的明度变化就是色彩的黑白变化。纯度即色彩的纯净度，也即所谓的色彩鲜艳程度和饱和程度。色彩的纯度变化可以理解为在一种颜料中不断地加入其他颜料调和，其他颜料成分越多纯度越低。色彩的冷暖是指色彩在人的心理上的感应和视觉上的反映。在色环上以蓝绿为分界线，邻近蓝色为冷色系；以红黄为分界线，邻近红色的为暖色系。色调是指色彩画面中的各种色彩在其内在的联系下而形成的统一色彩基调或有倾向性的整体色彩。

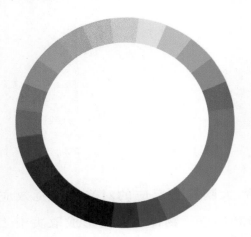 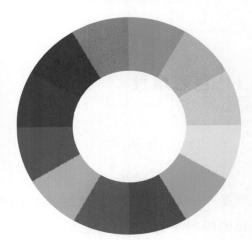

图1-1　12色相环　　　　　　　　　　图1-2　24色相环

色彩在实际运用和配置中有着无穷无尽的组合方式，以下列举了几种方式，其他更多的配置都是由这几种方式演变而来的。互补色是在色环上完全对立的两块色彩，也就是说，色环上垂直呼应的位置上，这两种色彩放置在一起将产生最强烈的视觉效果和对比关系，使观众产生视觉上的刺激和兴奋。例如，红和绿，黄和紫，蓝和橙，这样的色彩称为互补色。分补色是一种三个颜色的配比方法，也就是说每个颜色找到色环上相对应的两个补色，这两个补色在色环上的位置距离相同，这样的分补色对比，比只有两个补色的对比强度弱很多，但是这样的对比关系会呈现出一种较为微妙和细腻的状态。邻近色是色环上分布均匀的两种或者多种颜色的并置，这些色彩拥有相近的光线波长，不会产生刺眼的色彩对比，这样的配色方案让观众感到最舒服，会产生愉悦的视觉感受。色环上任意三个相对位置都相等的色彩就可以构成三比色的配色方案。如果由标准色构成三比色，将产生很炫目鲜亮的色彩效果，如果由中间色构成三比色，将产生相对弱化的炫目效果。单比色就是运用同一个色彩的色调或者明度组成配色方案，换句话说就是用一种颜色，调整它的纯度或者明度，然后将其相互搭配而形成新的色彩对比[①]，见图1-3～图1-7。

① 肖恩·亚当斯，诺琳·盛冈，特丽·斯通. 色彩应用[M]. 于杨，译. 北京：中国青年出版社，2007：21.

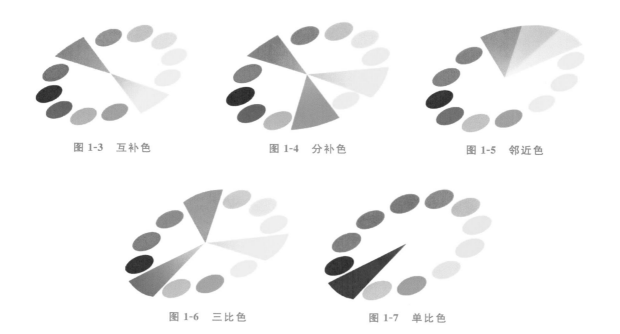

图 1-3　互补色　　　　　　　　图 1-4　分补色　　　　　　　　图 1-5　邻近色

图 1-6　三比色　　　　　　　　图 1-7　单比色

色彩对比：色彩对比是指两种以上的色彩，以空间或时间关系相对照、参考，并使之形成不同视觉感受的色彩效果。各种色彩在画面和空间中的面积大小，形状与位置的变换，色相、纯度、明度的差别构成了色彩之间的强弱对比，这种差别越大，色彩对比产生的效果越显著。

色相对比：色相之间存在巨大的差异，当画面或空间的主体（题）色相确定以后，要添加其他色相使之丰富而形成新画面与新空间，必须考虑其他色彩与主色相之间的关系。增加色相的目的是增强表现的内容和最后的效果，这样才能增强色彩在画面或空间上的表现力。

明度对比：实际上就是画面的明暗对比，是画面或空间之间因明度的差异而形成的对比关系。亮色彩的明度高，如黄色的明度；暗色彩的明度低，如紫色的明度。中间明度如橙色和绿色。运用明度之间的差异，能强烈地增强色彩给人的感受，不同明度的色彩并置可以给人们更强烈的空间色彩效果。

纯度对比：换言之就是灰色和纯色的对比关系，是艺术家和设计师最常用的一种色彩对比方式，一种鲜艳色彩与任何一种灰颜色相对照时，会产生鲜明的对比效果，使之要强调的主体色彩更加明确。

冷暖对比：因色彩的物理属性产生人的视觉和心理反应而形成了冷色与暖色，因冷暖差别而形成的色彩对比，称为冷暖对比。例如，黄、红、橙使人感到温暖；青、绿、紫使人感到寒冷。利用冷暖对比色来制造画面色彩会给人强烈的视觉冲击和心理体验。色彩的冷暖对比还受色彩明度与纯度的制约，白色强光反射强烈而让人感觉寒冷，暗色弱光吸收率高而让人感到温暖。纯度越高，色彩越明快，越让人感到温暖；反之，纯度越低，色彩越灰暗，越让人感到寒冷。

补色对比：在色轮中正相对应的颜色是互补色，它们之间的色彩对比最强烈，如将红与绿、黄与紫、蓝与橙等具有补色关系的色彩彼此并置，使色彩感觉更为鲜明醒目（见图 1-8～图 1-11）。

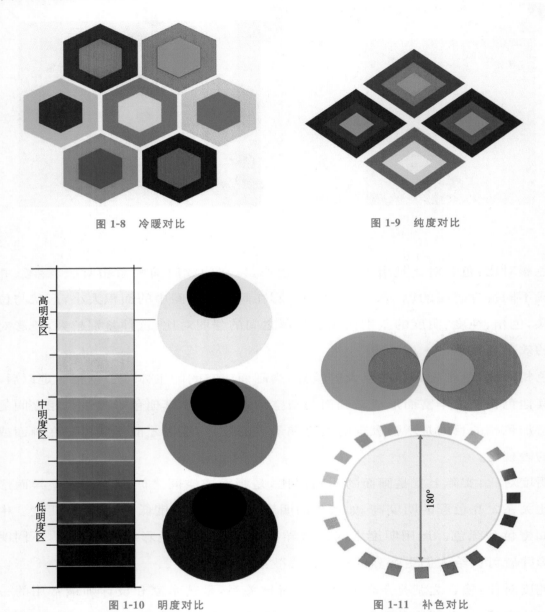

图 1-8　冷暖对比　　　　　　　　　　　图 1-9　纯度对比

图 1-10　明度对比　　　　　　　　　　图 1-11　补色对比

◈ 1.1.2　色彩象征

色彩配置可以表露作者的心情，也可体现出作者的艺术修养及对颜色的驾驭程度。首先，色彩具有象征性和对人的心理作用，例如，黄绿色、翠绿色、金黄色、暗褐色可以分别象征春、夏、秋、冬四个季节；其次，色彩还是职业的标志色，例如，海军的天蓝色，医药卫生行业的白色。色彩还具有明显的心理感应，例如，冷和暖，深远和邻近的

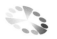

效果等。各民族也有代表性的色彩。由于信仰、环境、文化等因素的影响,不同民族对于色彩的偏爱存有差异。充分运用色彩的这些特性,可以使我们更加深入地理解色彩,从而提升在实际色彩运用中的修养和色彩配置能力。

色彩象征:下面从感性的层面分析标准色带给我们的感觉(共性特征)。

红色,是色感热烈且具有刺激性的色彩,使人高兴、兴奋、激动、紧张。红色本身是力量的化身,使人产生心理和生理的双重冲动,也是悲壮和雄伟的精神体现。同时红色也带给人激情、热烈、愤怒的感觉。红色在一定的环境下也代表着危险和恐惧。

橙色,色感委婉温情,代表着愉快、清新和活泼;橙色也是具有温馨、甜美、欢愉、流畅和时尚的效果。

黄色,高亮度的黄色是所有色彩中最娇气的颜色,是温暖和静谧的代表色。黄色赋予人智慧和轻快的个性,给人美好与希望。在一定的环境下黄色代表着高贵、典雅、冷漠、高傲,也具有张狂和不安宁的视觉印象,同时在生活中由于高亮度也是让人产生警觉的色彩。

绿色,是平和与安稳的视觉印象代表色,绿色也是健康和安全的标准色,它代表着安详和宁静。绿色也代表着青春,在特定的条件下给人以无限的憧憬。

蓝色,具有质朴、内向的性格,是永恒和理智的代表色。有时候它沉稳静谧,给人清凉和寒冷的感觉。但是,蓝色具有营造浪漫气氛的功能,是一种低调的色彩并常常衬托其他色彩,但不失其诚实本性和个性发挥。

紫色,色彩明度低,通常呈现出沉闷、神秘和诡异的视觉印象,同时紫色是庄重气氛的营造色。紫色最理性的一面是给人紧张和压迫感,是能控制人情绪的色彩。紫色在现实环境中也表现出骄傲和轻率的态度。

黑色,作为色彩是静止情景和结束情景的体现。黑色也代表着深沉与压抑,悲哀与痛苦,绝望与死亡以及罪恶与粗野。

白色,是光明和神圣的象征色。白色常给人明快和纯洁的印象,它也代表着朴素和真诚,同时白色也给人虚无与柔弱的视觉印象。

灰色,只有和其他颜色并置的时候,才能显现出灰色的个性和色彩倾向,但是灰色本身是温和谦虚的代表。灰色有时呈现出无聊、中庸和平凡的视觉状态。灰色也是忧伤和消极的体现色彩(见表1-1)。

表 1-1　色彩的象征性①

颜色	象征性
红色	刺激、高兴、兴奋、激动、紧张、悲壮、雄伟、激情、热烈、愤怒、危险、恐惧
橙色	委婉、温情、愉快、清新、活泼、温馨、甜美、欢愉、流畅、时尚
黄色	娇气、温暖、智慧、轻快、美好、希望、高贵、典雅、高傲、张狂、不安、警觉

① 康定斯基.艺术中的精神[M].余敏玲,译.重庆:重庆大学出版社,2011:93-99.

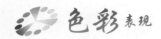

颜色	象征性
绿色	平和、安稳、健康、安全、安详、宁静、青春、憧憬
蓝色	质朴、内向、永恒、理智、沉稳、静谧、清凉、寒冷、浪漫、低调、诚实、个性
紫色	沉闷、神秘、诡异、庄重、紧张、压迫、骄傲、轻率
黑色	静止、结束、深沉、压抑、悲哀、痛苦、绝望、死亡、罪恶、粗野
白色	光明、神圣、明快、纯洁、朴素、真诚、虚无、柔弱
灰色	温和、谦虚、无聊、中庸、平凡、忧伤、消极

人们用眼睛和头脑来感受色彩,是精神和情感的追求,让不同的色彩具有了不同的意义,色彩的象征意义多数情况下也是地区的文化认同,不同的文化中色彩所代表的意义和使人产生的联想是不尽相同的。有的时候同一种色彩在这个地区和另一个地区的解释完全相反,因此设计师在设计色彩之前,要仔细研究这种色彩的意义以及在特定的环境下带给人们的文化联想。不同的色彩总是给人不同的视觉效应和心理上的刺激,不同的色彩搭配和对比更是给观众提供全新的视觉体验。学习色彩的基本原理,关键是学会如何在实际操作中运用色彩和色彩之间的搭配,让色彩发挥自身的特殊效应。

1.2　色彩表达

❖ 1.2.1　色彩设计

色彩设计是设计师运用自己的主观意识来表达客观世界、抒发个人情怀的思维活动,是感性经验和理性修养的融合,是对客观景象的主观色彩重构与应用。色彩设计不以再现客观自然色彩和规律色彩为目的,而以个性为主导,是对自然的再次创造。实际上,色彩设计在应用的方式上不存在绝对的对与错,只在实际操作中给人感觉这样的色彩比那样的色彩更理想。要达到更理想的色彩表现,设计师就要了解色彩所传达的信息,吸引和保持观众的注意力,不断地去尝试色彩之间的对比,了解色彩的限制因素,创造和谐生动的色彩。

在现实生活中我们都可以看见色彩,同时都会形成自己对色彩的联想。特定的时代文化和传统经验都对色彩意识的形成有重要影响。优秀的色彩设计不但在视觉上营造出一种气氛,而且能够唤起观众心理和生理上的双重反应。在实际色彩的设计行为上,了解色彩所传达的信息十分重要。掌握了色彩的基本原理是远远不够的,所有的色彩都会传达出某种信息,但是这样的含义和传递出的信息是相对的,对色彩的解释也受到了诸多因素的影响,比如性别,年龄,地域,个人的情趣、信仰和偏好等。无论色彩的含义如何,都要经过设计师创造性的设计,选择那些能够正确引导人们联想的

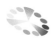

色彩。色彩设计首先要思考为什么样的人做色彩设计,要考虑观众如何看待最终的色彩效果,以及色彩设计最终呈现给观众怎样的联想。因此,设计师要为服务对象负责,就要在选择个性的色彩表现和色彩含义之间做出平衡。色彩的含义是隐藏在人的大脑深处的潜意识。在物理学上根本不存在色彩,而只是不同波长的光波,因为眼睛能区分这些光波,所以才看到了色彩。色彩被人的心理和生理、社会和文化等赋予了特定的意义,只有改变色彩在人心目中形成已久的意义,才能建立属于自己独特的色彩表达。

色彩本身无论从哪个角度解释,都具有视觉形态特征,它既可以用来刺激观众的情绪,也可以用来放松观众的心情。优秀的色彩设计可以促成人们之间的联系,也可以扩大人们之间的距离,而要产生这样的结果都需要色彩设计的作用。色彩本身对人的生理会产生影响,借助此现象正好帮助设计师设计出更加吸引受众目光的作品。当眼睛自然地识别出一定的反差和色彩,这样的色彩就是光谱中的可见色彩,如果想彻底地认知这个色彩,必须有其他的第二或第三辅助色彩作为陪衬。二级或者三级辅色是很弱的色彩,第一色彩的色相就会在人的大脑中生成深刻的印象,从而达到吸引人的效果。由于人不可能看到所有的色彩,对色彩的记忆和理解主要是通过色彩观察到的光的最主要的波长,主要的波长就是我们能感受到色彩色调的原因(如果一个物体的主要波长是黄色,那么人们就会认为这个物体是黄色物体)。人的眼睛总是停留在那些容易感受到的色彩上,因此在设计活动中,很多设计师巧妙地运用原色设计来快速地吸引受众的目光。

色彩设计中的色彩是服务性色彩,设计师必须进行多种尝试以达到最理想的效果。在设计色彩的过程中运用各种色彩配置来达到一种最佳的配色效果,这样的试验对设计师来说是非常重要和富有挑战性的。同时试验的过程也会带来一些偶然的效果,这些意外的色彩收获会给设计师带来新的解决方案。在试验中设计师可以不断地调整色彩的明度、纯度、色彩对比中的比例关系、色彩之间的面积分配,打破原有的色彩调和习惯,扩展色彩结构的比例,使色彩之间的关系更加丰富。设定一块色彩为设计的主体色调,使观众的目光凝聚在这样的色彩图形中,其他的色彩都从属于这个主要色相而形成的主色调。我们要尝试其他的可能性,让色调有更多的变化,从中精选搭配最合理和对比最和谐统一的色彩关系,以达到色彩信息交流的目的。在强调色彩之间的搭配比例的同时,还要注意整体的色彩基调,这样才能保证作品最终的色彩表现力和视觉强度。对于色彩配置关系的调整,实际上就是对色彩在作用过程中"量"的不断改变而形成新的色阶和变化的色调。在色彩设计中设计师对色彩的设计与设计其他元素一样,都是探求以不同的色彩形态还原真实的自然,在不断的色彩搭配试验中,引发设计师对色彩互动搭配的探索,最终呈现理想的色彩解决方案。

在实际的色彩设计操作中,只需较少的颜色就能够表达很丰富的视觉效果,设计

师应该充分利用有限的资源来完善自己的设计,同时推动生产流程和技术的进步。色彩无论是在平面设计还是空间营造设计方面都会受到种种因素的限制,这种限制分为两种:自然限制和人为限制。所谓自然限制,就是设计师的色彩方案通过一定的草图或者计算机效果呈现给服务的对象,但是纸上的颜色和显示器上的色彩在实际应用中会存在很大差异,毕竟纸上的色彩和显示器上的色彩都是模拟色彩的一种,在设计中应尽量缩短真实呈现和虚拟表现之间的差距,把色彩差值降到最低,还原一个真实的色彩面貌给服务对象,以获得真实的色彩感受。所谓人为的色彩限制,就是服务对象要求用一种或指定的几种色彩来进行搭配,那么无形中就给设计师的色彩使用界定了范围。在这里请记住,三种以上的色彩就会调和出无穷无尽的色块,智慧的设计是在限制的基础上的发挥,限制也是设计生成的重要推动因素。所以,限制就是要设计师考虑好服务对象的要求,不要把自己个性的色彩强加给别人,或者固执地重复一种色彩搭配模式,要以设计服务为目标,来达到色彩设计上的创新。

色彩具有感性的特征,它的使用也是每个人拥有的权利,但是设计以后的色彩需要真实的放大和再现,这就需要有一定量的理性数据作为参考,而不是设计师凭着感觉和记忆来调和,直接把草图和效果图上的色彩应用到实际中。我们的色彩标准来源于何处?色彩,尤其是原色的使用和判断的标准是什么?谁来评判色彩的标准?例如,红色的明度和纯度的参数是多少?这些问题至今没有统一的答案,在色彩设计实践中会出现对具体色彩标准的校对无参照的问题。当代设计师越来越多地在不同的媒介上展现自己的设计理念,同时也需要色彩的设计在其中。那么什么样的色彩系统算是标准的色彩样本呢?迄今为止没有权威统一的色彩标准。例如,玫瑰红色,在平面软件中和立体软件中的明度就有一定的差距,更何况在不同的媒介中。纸上的和石头上的玫瑰红色,在纯度上都存在相对的差异。在当今世界上多数建筑设计师和平面设计师对印刷媒介的色彩标准采用的都是美国潘通(Pantone)公司①的色标系统。潘通色就是一种指导标准,它能够保障色彩在施乐(Xerox)、DocuColor、6060数字设备最终准确无误的输出。而标准的色彩印刷在美国和亚洲常常应用在 SWOP 系统中,欧洲也有 EURO 系统。色彩管理实际上是一项极其复杂的工作,色彩随着时间的变化和技术的更新而不断地变化着。设计师必须不断地了解自己所从事的设计方向的最新发展动态,要经常向自己的材料供应商进行新材料的样本咨询,还要经常查阅自己常用的色彩应用软件供应商在网页上的最新消息。

色彩设计的过程就是"美"的呈现过程,它存在于欣赏者的心中。新配置的色彩在一个人看来别致且令人愉悦,而在另一个人看来却难以接受,甚至会产生强烈的生理刺激。这就像欣赏美一样,人们对色彩设计与欣赏有着极强的个人偏好。创造和谐生

① 潘通公司,又译为彩通公司,位于美国新泽西州卡尔士达特市,是以专门开发和研究色彩而闻名全球的权威机构,也是色彩系统的供应商,提供许多行业包括印刷及其他关于颜色如数码技术、纺织、塑胶、建筑以及室内设计等的专业色彩选择和精确的交流语言。

动的色彩和创作艺术作品有相同之处,都是追求视觉上的平衡标准,如视觉平衡、构成均匀、动态流畅而富有韵律等,人们也是根据此标准来考证新的色彩设计是不是成功。设计师要根据色彩的原理组织和比较、对比与复制,将明度和纯度不同的色彩搭配在一起,组成具有创造力的组合,这是需要设计师通过长期实践与丰富的经验积累才能具备的能力。设计的色彩反差度越大,给人的色彩感受就越强烈,但是究竟这样的反差要多大,完全取决于个人的修养和经验。只有通过不断的尝试与实践,设计师才会找到一种属于的自己的独特的色彩设计与表达手段,才能把握色彩之间的互动关系,总结出自己的色彩配置流程,才能适应当今不断变化的各种应用媒介和当下最新的色彩潮流。

◈ 1.2.2 色彩写生

色彩写生就是以颜料为工具来为自然造型,是自然色彩的形象表达和气氛渲染,是色彩造型最直接的训练方式。色彩写生的工具媒介是油画、水彩、丙烯和水粉色等,使用时要对其属性进行全面的了解。色彩写生是面对自然物象色彩传递给我们的信息做直觉识别和情感叙述。从自然科学到艺术表现,从建筑室内环境到室外的人工环境,从心理学到艺术美学等都是对色彩表现效果的研究。人的身体中识别色彩的唯一部分就是人的"视知觉",色彩写生正好是认识和实践色彩的练习方式。我们通过理性学习,了解了色彩形成和色彩基本属性以及色彩的对比关系,也通过色彩的情感和视觉心理效应的体验学习了色彩的基本营造法则,而色彩写生正是对自然色彩的调和能力和色彩造型的有效练习。自然色彩的现象提示我们:色彩看起来好像是附着于客观自然物象的表面,然而光线消失,物体上的色彩就会随之而去,物体的固有色彩也会伴随着光线的变化变成别的颜色,这些物理现象都是依赖光和光源色的不同而产生变化的。因此,色彩写生是依附在光源外在条件下的色彩组合调配和色调气氛渲染,练习用色彩来塑造形体,用主观色彩来表达情感。色彩写生和素描写生的共同特征就是让写生者锻炼观察自然物象的真实形态,而色彩写生的对象提供了更多的视觉元素,五彩斑斓的客观世界对知觉的影响直接刺激人的心理,影响了人的情感表达,因此色彩写生更能调动写生者的热情,调动情绪和情感再现是色彩写生的目标。

本书在"色彩原理"的章节里讲到了色彩形成的基本原理,进行色彩写生的时候我们要注意以下几个要点。

首先是掌握色彩属性,色彩的固有颜色是客观现实存在的表象,写生者不能逃离色彩的倾向而漠视自然色彩提供的色域范围。纯度是用于色彩表现而显现的色彩强度,只有通过色彩的比较才能真实地判断和使用色彩纯度。明度的存在是依据光的变化而产生色彩本身的明暗效果,明度也是构成色彩画面的结构和体积的重要节点。冷

暖颜色是色彩的根据视觉感受划分的色域称呼,冷暖色彩渗入形态造型的明暗系统中,丰富了物体的形象与结构在视觉中的变化。其次是色调的练习,因为色彩写生表现的物象总是处于特定的时间环境和光源之中,这样的空间必然会对空间中的所有物象色彩都产生影响,那么色彩之间的变化和共同的色彩特征将会呈现统一和谐的色彩关系,如果忽视这种色彩存在的条件,就会使画面物体孤立,缺乏整体色彩效果。那么使用什么样的主观色彩才能够超越客观色彩?这需要写生者的色彩经验和色彩修养,而且更重要的是客观提供的色彩已经无法刺激写生者的视觉感受,需要运用更强烈、刺激的色彩关系来生成画面。但是无论运用什么样的色彩关系,在写生的范围内,都要以观察自然色彩和提取自然色彩给写生者的视觉联想,才能超越客观色彩表达而呈现更加生动的主观色彩关系。

色彩写生的作用就是练习自然色彩的识别能力和对景象气氛的渲染。我们使用的所有颜料都是从自然物中提取加工而成的。自然界中到底有多少种颜色可供支配和使用,这无法用数字来计算。通过三原色来配比,按照明度、纯度和色相的混合搭配,就可以得到无穷尽的色彩种类。在自然色彩写生中,要识别和运用有限的色彩样本来进行色彩调和,从而制造新色彩和正确的色彩关系对比,这种色彩关系的生成都是以自然色彩为脚本,提炼自然色彩在使用中的归纳和总结。只有尝试不同色彩的使用和对比关系的处理,才能真正地识别色彩。使用色彩就是为了营造出虚拟的色彩空间组合,那么整体色调是气氛渲染的重要手段,而色彩的基调就是色彩存在的关系。写生者如果仅仅是孤立地进行物象中的局部色彩描绘,就会忽视自然物象整体统一的视觉力量。画面中的色彩不是单一的局部色,而是画面中的色彩组合、色彩协调与色彩搭配。因此色彩写生以色彩造型开始,以气氛的渲染为色彩的最终表达目的,在实践中写生者要牢记色彩对比就是色彩的一切。没有色彩的对比就是没有色彩的存在,在对比中促成色彩表现的方向,生成统一而和谐的色彩写生画面。写生者在色彩调和的过程中,是以主观的理念和色彩经验为条件,力求描绘出色彩的气氛。客观世界的单体色彩我们都能识别和感知,对于整体气氛要求我们去捕捉和整理,只有这样才能够营造出真正的具有感染力的色彩气氛。

在色彩写生中,要运用个人主观的色彩感受,使用超越自然物象本身的色彩对比关系进行色彩的写生练习。色彩表现力是指色彩本身的特点是可以运用色调来表达个人的情绪,个人情绪在写生中的表现一方面呈现在笔触的运用中,另一方面就是依靠色彩来表达。色彩写生练习是让写生者有明确的色彩学习方向,同时也感受到色彩多变和任性的特征,在写生练习中更能体验色彩的美妙。一种办法是加强色彩对人感官的刺激,拉大不同明度和纯度的色彩配置,抽离中间色,使色彩变化迅速而丰富;另一种办法是增加中间色彩的使用,故意放缓色彩的变化,使色阶产生循序渐进。主观色彩在写生中的使用,是写生者个人对自然的情绪宣泄,因为主观色彩是由写生者创

造形成且自己能驾驭的色彩关系,这样的色彩配置渗入写生中是一种必然,是自然给予的色彩的提炼和加强,是增强个人感受的写生行为。主观色彩在写生中对色彩的明度和纯度,以及新建立起来的色相和色域,必须是自己的真情实感,不能效仿别人配用的色彩关系,否则"写生"将无任何意义。色彩写生是主观色彩创建的有效训练模式,因为一切色彩的形成都是来源于客观世界的真实,是个人经验与直觉的配合,当个人的视觉愿望没有得到满足时,就要想办法去制造超越已经存在的色彩表象。这是自然给人的提醒,更是个人主观意愿的表达。新色彩之间必然产生新的色彩对比和新的色彩关系的对抗,这样就显示出更大的色彩表现力,给人以强烈的心理和视觉上的刺激,这是对自然色彩的再次加工与提炼。

第2章 色彩表现

2.1 色彩原理与实践(课程实例)

❖ 2.1.1 课程实例一:色彩的形态生成和变化分析

人对色彩感觉的信息形成途径是由光线、环境、物体、眼睛最后传入大脑的,这是让人产生色彩感觉的五个基本条件,任何一个条件的缺席都将使人丧失对色彩的判断和对色彩的基本体验。光线与环境对物体的作用,是物理学研究的范畴;眼睛和大脑的反应是生理学研究的范畴;而色彩的形成是光线作用于物体和环境,使人产生视觉对比和生理联想的过程。美国光学学会(Optical Society of America)的"色度学委员会"在颜色研究中将色彩定义为:色彩是光的一种特殊属性,由于光的双重辐射,即对物体照射和反射刺激人的视网膜,通过视觉感应传递至大脑从而使观察者获得的客观色彩景象。《中华人民共和国国家标准:颜色术语 GB 5698—1985》中,将颜色定义为:色彩是光作用于人眼引起除形象和体积以外的重要视觉特性。根据这样的定义和理解,色彩是视觉感应和受大脑支配的心理反应。物体色彩形成的两个外在的因素就是光线和环境,而这两个因素受时间和空间的影响。色彩的变化除了受客观条件制约以外,还受到感应者的个人心理、情绪、经历、记忆、观点、偏爱和视觉灵敏度等多种内在因素的影响。所以,学习色彩,我们先从色彩的共性角度,以环境和光线变化作为辅助,研究色彩在特定的环境和光照下,以及主观的色彩设置的关系中产生的变化,把色彩的变化和环境、光源结合,来获取更多的色彩集成效果。将不同色彩与物体的关系加以对照,展现出物体在不同色域里的变化,使物体表面的色彩变化有规律可循,只有这样才能感受自然界的客观色彩,进而使创造的主观色彩自然而真实地展现。

本课程让学生学习和掌握的不是对客观色彩的再现描写,不做被动色彩的写生练

习,取而代之的是对色彩原理诸多要素的认知和实践尝试。本课程主要开展色彩原理在平面上的应用实践,是直接感受色彩和研习色彩的课程。本课程将从物象的生成因素研究,到物象色彩的主观设置与分析,再到环境色(光源色)对物象的作用三个方面做具象色彩对照与实验。首先从物象的生成结构入手,引入色彩的配置,转换物象环境或者光源色,分析新生成的色彩关系形成因素,实验冷暖色对照、光源色对照、环境色对照和对比色比较等几个方面的色彩分析。课程讲授和研究的色彩设定在视觉感应的色彩范畴内,课前没有提供给学生既定的色彩样本,因此让他们按要求主观地使用颜色,在研习过程中体会冷暖色关系、对比色关系,以及光源色和环境色的变化对物象本身的呈现作用。要求学生的作业分 6 个步骤共计 12 张,最后要将 12 张作业按顺序,从结构关系、形象再现、色调对照、光源转换、环境变化和对比色参照 6 个方面集成一张作品,体会和比较色彩之间的微差,从而学习色彩的基本原理和实践色彩在未来实际设计中的有效应用。

课程题目:色彩的形态生成和变化分析

授课对象:建筑学院本科一年级(20 学时)

课程要求:

表达对象:植物(叶、茎)、石头、小型物件等(自选)

尺寸要求:16 开纸×6 张

使用材料:水彩/水粉/丙烯(任选)

时间要求:12 课时＋课后练习(每课时 45 分钟)

备　　注:此课程分为 6 个步骤,分别以物象呈现原理和主观色彩配置研究作为起点,将作业按照 6 个步骤完成,最后提交一份色彩集合作品。

课程第一步　结构关系

教学讨论:让学生运用常规的物体造型方法,即线条结构的方式,用结构再造形体,将物体进行量化呈现。使学生感受和研究在没有任何光照的情况下物体本来的面貌。用黑白来表现物象,分析和研究其成像原理,把物体的特征和形体做精练的概括,研究和分析图像的生成来源。

课程第二步　形象再现

教学讨论:主动地设置光源——顺光源设置和逆光源设置。在光源的不同位置设置,主动体会光照对物体呈现和体积显示的作用,捕捉、感受和呈现光影的变化,体会物象的存在与光照的关系。

课程第三步　色调对照

教学讨论:利用冷色和暖色两种色彩对照,就其属性进行练习。讨论重点是冷暖色域的界限划分,体验冷暖色调的对照产生的视觉和心理反应,要准确地应用冷暖对照,就要选择正确的冷暖色域和追求强烈的冷暖色彩对比效果。

课程第四步　光源转换

教学讨论：弱光照耀下的物体表面色彩呈现一种柔和状态，在这样的环境下物体色彩会变得凝重而敏感，因此它的色彩也相对降低了纯度和明度，色彩呈现柔和，物体本身的光影对比减弱，色调变得统一和谐。强光下的物体的色彩明度分离强烈，其表面的构造被强化，形体和色彩变得尖锐而刺眼，在失去了中间色彩层次的情况下，色彩出现了极端与对立。

课程第五步　环境变化

教学讨论：物体如果被放置在有色物体和环境中间，它就一定受到周围色彩的影响，尤其是物体的暗部，它反射环境色彩最为明显。不同的环境色彩对物体本身的影响而形成的色彩对照，可以检验色彩在不同的环境中固有色发生的转变以及环境色彩和物体暗部色彩之间的微妙关系。

课程第六步　对比色彩

教学讨论：对比色彩关系分为色相对比、纯度对比、冷暖对比和明度对比4种色彩对比。色相对比包括同类色对比、邻近色对比、相对色对比和互补色对比。色彩对比是色彩存在的一个重要现象，色彩有了对比，人们才能体验到色彩强大的视觉冲击效果。学生自己选择一组色彩的强对比和弱对比作为参照，认知色彩在视觉对比中所呈现的强弱关系。

评分标准如表 2-1 所示。

表 2-1　评分标准

主题	色彩的形态生成；色彩的变化分析								
评分维度	第1项：准确性；第2项：独特性；第3项：丰富性								
分项评价	第1、2、3项显著优秀	第1、2、3项较为优秀	第1、2、3项优秀	第1、2、3项中的两项显著优秀	第1、2、3项中的两项较为优秀	第1、2、3项中的两项优秀	第1、2、3项中的一项显著优秀	第1、2、3项中的一项较为优秀	第1、2、3项中的一项优秀
得分	95分及以上	94～90分	89～85分	84～80分	79～75分	74～70分	69～65分	64～60分	59～50分

备注：以5分间隔为分数段，60分以下为不及格。

课程小结：

在视知觉的所有范畴内，物体的形态和色彩几乎同时进入人的视线，色彩和形体在物象形态的研究中相互表现、紧密相连。因此，在本课程的教学安排中先将物体的呈现与光效应作为开端，让学生更深刻地理解光对物体的作用。当说明和解释物体形态和色彩的双层定义时，光线起到了决定性的作用。色彩生成和变化分析练习作为艺术设计学科的重要基础课程，要求学生通过对色彩生成原理的理性对照练习，建立清晰的色彩常识和色彩认知概念。色彩是客观感知物象最外在的视觉特征，也是美的语言体现的最普遍的形式，在视觉传达领域承载了表现内容和审美理念的重要任务。此

课程的教学是让学生在色彩对照实验的学习中,分析和研究符合人的视知觉的颜色配置规律。在授课中让学生多次尝试色彩调和,比较色彩的基本属性,熟知和掌握各种色彩的对比效果,以及色与色的调和原理,运用色彩本身的视觉效应和对比要素,来创造色彩和表现主题。

本课程让学生体验了一场色彩对照游戏,从感性的角度去理解和掌握色彩的基本原理和使用功能。色彩本身的感性效应,使色彩给每个人的感受都是不尽相同的,所以没有统一的标准色标或是色彩参数更无法要求学生按照数据调和色彩,而是根据对照方位来划分色域的调和范围。课程不是解决色彩的科学系统内发生的规律性变化和理性分析,而是体会和熟知色彩功能。在色彩实践认知中,并没有树立一个标准来衡量最强或最弱的色彩对比度在什么位置。学生是在色彩整体的颜色感觉和尝试实践中总结色彩学习体会的。这样的课程实际上也是主观的思维与已知的色彩原理进行对照和分析,因为那些对比概念和经验是前人早已说明了的,我们不是在用色彩来造型,而是要用色彩来表现,所以色彩的学习是通过实践检验已知,每个学生都会有不同的体会,而且这样的体会将在色彩的研究中永远进行下去。色彩是无穷无尽的,学生的色域探索毕竟有一定的局限性,所以我们的课程仅仅是在色彩原理认识前提下色彩构成的开始,学生在未来的设计中应用色彩时,还要不断尝试、实验,不能凭借有限的色彩经验来获取概念性结论,如果仅是经验色彩设计,色彩将失去应有的功能而变为装饰之用。

◇ 2.1.2 课程实例二:色彩的直觉表达和感性实验

只有依靠人的知觉,色彩方能传达情感。不同的色彩会传递出不同的情感。自然界中色彩比形象、体积和线条更能引起人们的注意,刺激人的视觉神经,给人留下深刻的印象。将色彩分为冷色和暖色,不但是人的心理反应,也是以传达的情绪作为划分标准,暖色系颜色给人以兴奋、奋发、向上、积极、欢快的感觉;而冷色系的颜色传递出的是忧郁、沮丧、冷漠和消极的感觉。色彩传达情绪同时也具有明显的象征性,但是同样的色彩随地域和文化的不同,含义和象征性区别很大。例如,绿色在中国象征和平,而在美国象征着健康,在德国象征着民主,在意大利象征着穷苦,在阿拉伯国家中,绿色象征着对生命的虔诚和永恒。因此要想利用色彩传递出情绪和象征性,应学会掌握色彩之间的微差关系,追求更准确的色彩设计表达。所谓直觉色彩练习,就是没有特意地追求色彩的理性分析和色彩之间的对比节奏,以色彩给人最初的视觉印象为导向,以创建新色相为目标,将色彩任意调和,按照自己的喜爱和偏好做新的色彩制作。当一种色彩调和出来,在没有和其他色彩搭配的时候,它的属性和色相就具

有唯一性，是完全个人化的，我们无法判断对与错，也无法评判出"美"与"丑"。只有调动学生的积极性，他们才可以自主地制造和了解新生成的"色"及"色变化"的规律。

　　要求学生以三原色红、黄、青为基准色，另外加入黑色、白色、金色和银色，将颜料调和演变成200种不同的色彩（注：为了便于区分和记忆，学生可为每种色彩起上名字，如黄绿、淡黄绿、灰黄绿、深灰黄绿等）。新产生的色彩包括不同的色相、不同的纯度（饱和度）以及不同的色彩明度。每个学生都拥有属于自己的200种不同色彩作为参照，然后从中抽取和分成5组不同的颜色，每组色彩由40种颜色组成（注：每组颜色之间不重复）。5组色彩分别代表：喜悦、愤怒、悲伤、快乐和惊讶，这样的选择完全依赖学生的直觉和感性来支配。也就是说，喜悦的色彩由40种不同颜色来代表，而愤怒的色彩由另外40种不同的色彩来表达，以此类推，用色彩来表现悲伤、快乐和惊讶。同时要求学生做出5套不同的色彩尝试，就是用五套不同的色彩组合分别来表达喜悦、愤怒、悲伤、快乐和惊讶的情绪。最终由指导老师和学生共同选出一套表达最明确的色彩集成概念。在确定了主题色彩以后，作为记录，要求学生保留一份文字说明，然后进入到课程的第二阶段，即色彩抽象的表达阶段，利用掌握调和成的色彩集成表达人的5种情绪：喜悦、愤怒、悲伤、快乐和惊讶。内容以抽象图形为主，省略形象和具体符号，用色块和线条来构成，每幅作品控制在已经固定的40种颜色内，完成单纯的色彩抽象表述。

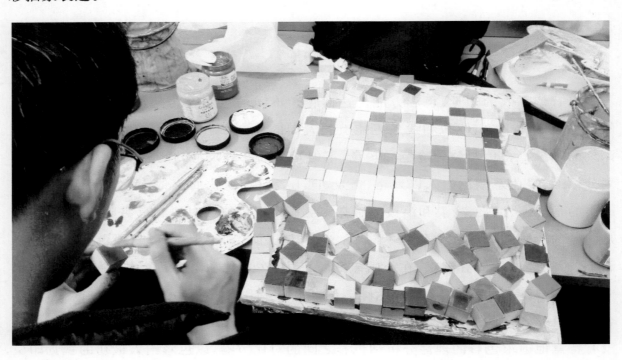

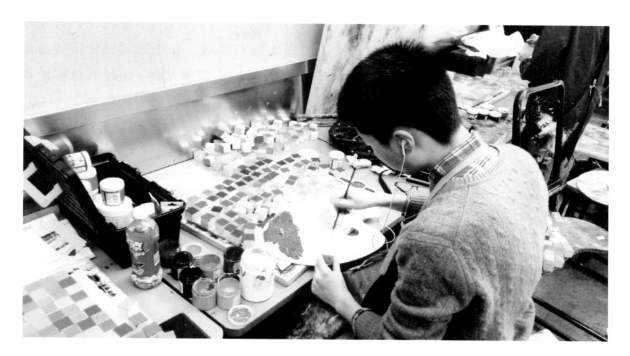

课程题目:色彩的直觉表达和感性实验

授课对象:同济大学建筑与城市规划学院建筑系历史建筑保护工程专业本科二年级

课程要求:

课程第一步　色彩直觉训练:创建色彩

材料要求:200 个木块/人;体积:5cm³(统一定做)

丙烯颜料:红、黄、青、黑、白、金、银

教学讨论:要求学生勇敢地尝试,接触那些陌生的色域,尽可能地变化色彩,三原色加黑白和金银为辅助色彩调和,创建个性色彩。将 1200 种新调和的颜色进行分类,要求含有红、橙、黄、绿、青、紫 6 个标准色倾向。然后将新颜色均匀地刷在 200 个木块上面,每个木块刷 6 种颜色。要求学生在拥有基本标准色以后努力追求个性色彩。然后将 200 种色块分成 5 组来表达喜悦、愤怒、悲伤、快乐和惊讶。

课程第二步　色彩情感表达:表现绘画

材料要求:丙烯

尺寸要求:50cm×60cm×5 张(4 开纸)

时间要求:12 个课时＋课后(每课时 45 分钟)

备　　注:参考制作的新色标块,直接用于平面作品中,不需要再继续调和新色相

教学讨论:在绘画实践中不强调固定的模式,每个学生可以自由地发挥想象力,对画面里的内容任意设计。在绘画中无须再一次调和新色彩,将 1200 种备选色彩构成在画面中,可以平涂,可以重叠,可以任意设计色域的大小和形态,但是最终要符合主题要求。在实践中,告诫学生避免色彩在纸上重合和再次调和而产生意外的新色彩。

练习的目的就是让新创建的色彩直接发挥其色彩表达情感的功能,学生在课程开始就形成了个性的色彩创建,组合时一定是唯一的画面色彩集成。在绘画实践中需要冷静的设计和色彩构造,因为一件平面绘画作品是有明确的主题要求的,此时的色彩绘画就是色彩设计,学生在实践中已经抽离了个人的情绪和其他色彩使用的限制。

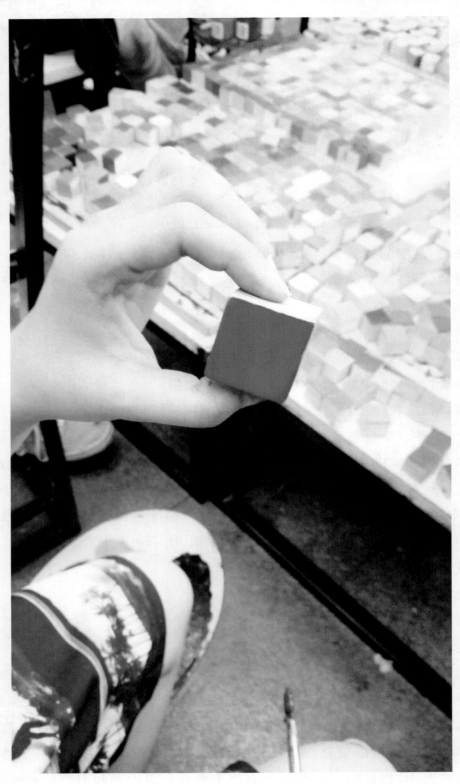

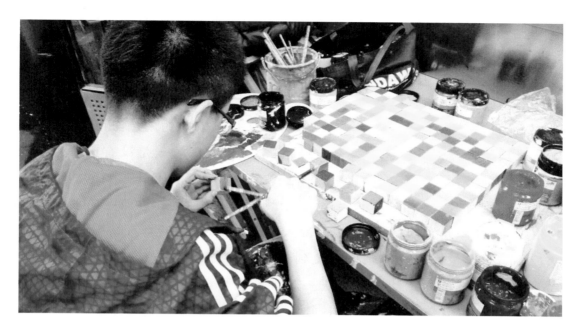

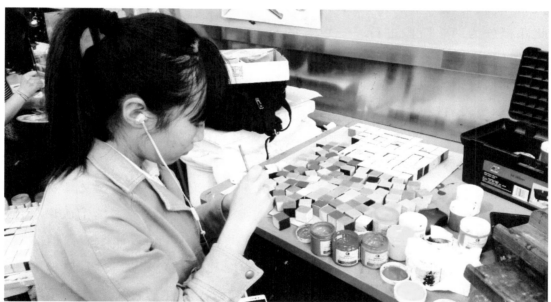

评分标准如表 2-2 所示。

表 2-2　评分标准

主题	色彩的直觉训练；色彩的情感表达								
评分维度	第 1 项：准确性；第 2 项：独特性；第 3 项：丰富性								
分项评价	第 1、2、3 项 显 著 优秀	第 1、2、3 项 较 为 优秀	第 1、2、3 项优秀	第 1、2、3 项中的两项显著优秀	第 1、2、3 项中的两项较为优秀	第 1、2、3 项中的两项优秀	第 1、2、3 项中的一项显著优秀	第 1、2、3 项中的一项较为优秀	第 1、2、3 项中的一项优秀
得分	95 分及以上	94～90 分	89～85 分	84～80 分	79～75 分	74～70 分	69～65 分	64～60 分	59～50 分

备注：以 5 分间隔为分数段，60 分以下为不及格。

课程小结：

教学实践要求学生深入地认识色彩，因为这种色彩使用方式是他们以前从未接触

的。当学生调和出自己喜爱的颜色时,没有直接用于平面表现,而是把它记录下来,形成色标块。这样色彩就不会转瞬即逝,而这样的色彩实践和新色彩的创建完全基于学生的兴趣。虽然我们没有条件让学生们自己去研磨色彩(颜料),但是我们的学生有调和新色彩的兴趣。从调和色彩到把新的色彩刷在木块上,这样的过程就是立体色彩的认知过程,而且在这样的过程中,学生很容易改变自己以前的用色习惯。每一个单独的色标块呈现的就是独立的色彩,它的色彩在学生描画的时候是没有比较的,有别于平面绘画。因此色彩的直觉训练,使新的色彩一开始就摆脱了其他颜色的干扰,把学生从色彩发明引到色彩立体呈现,会极大地增强学生的信心。在第一阶段里,将新色标块自由组合,就像儿童摆积木,当主题渗入进来以后,学生就会自动挑选符合主题的色标块,建立色彩之间的组合,他们感受到色彩再搭接,才会传达出明确的色彩信息。此课程的第二阶段,是为了让学生更进一步地感受自己创建的新色彩在平面中的生成,对色彩的体会由立体再回到平面上来,让色彩之间的重新对比传达出不一样的含义,用色彩之间的对照来强化表达的内容。

此课程分为两个阶段进行——色彩的直觉练习和色彩的情感表达。色彩的直觉练习阶段是新色彩创立阶段,而色彩的情感表达就是通过平面色彩的对比参照而传递出人的情感信息,学生应认识到色彩能传达明确的信息。色彩直觉训练是难得的色彩训练方式,学生没有受到具体的色彩调和的限制,让 1200 种颜色处于不同的色阶和色相,学生们没有了学习心理上的障碍,只要调和喜欢的颜色就可以了。如果学习是在限定的范围内进行,就会打消人的积极性,而直觉训练直接激发了学生们学习的兴趣而使课程顺利进行。学生们认识了三个重要的概念:第一,色彩的含义具有很个人化的倾向,没有绝对的参照,只有多次尝试才能有鉴别的机会。第二,学生认识了色彩本身能给人直观的感受,而这样的感受只是停留在共性的基础上,其标准数值要具有个性化的倾向。第三,让学生在绘画时认识到色彩对比就是色彩的一切,单独的色彩只能给人一定的联想,无法对人的视觉和生理产生刺激。怎样的色彩对比与搭配能表现出色彩的情感效应?多少种颜色之间对比视觉效果更强烈?这样的问题不存在标准数值作为参照,它因人而异,所以只有不断地尝试和积累经验,才能获取更多的色彩知识。

2.2 色彩写生与表现(课程实例)

◆ 2.2.1 课程实例一:色彩表现——静物写生

第 1 章我们讲过,没有光就没有色彩,我们所看到的万物色彩是由于物体对光的吸收,然后反射到人的眼睛而形成的,所以色彩是光的反射的结果。万物表面上的固有色、光源

色和环境色之间相互影响。只有明确固有色、光源色和环境色三者的相互关系,才能表现出和谐的色彩作品。色彩不同于素描,它具有冷暖和纯度两个重要属性,明晰以上色彩的基本要素,加之素描的造型手段方可进行色彩静物写生。静物写生是在室内进行的色彩表现,因此静物的摆设受到空间、光源、数量和体积等诸多方面限制,同时也给绘画者提供了绘画范围,相比户外写生更容易去观察和研究。首先是感受,也就是直觉观察,观察整体上的色彩基调。这是色彩绘画的第一感受。从整体出发,观察所摆设的静物给你留下的色彩印象,即第一感觉。抓住第一色彩印象,把第一感受和印象贯穿于整个绘画的过程中。其次是进行色彩比较和研究,去比较各个物体的纯度、明度、色相和冷暖之间的关系,从而研究固有色、光源色和环境色在整体的色彩基调下呈现的特殊色彩形态,反复进行研究,只有深刻地理解才能进行自由的色彩表现。

室内静物写生是研究性色彩表现课程,为了提升学生的学习热情,要提供给学生丰富且鲜艳的物象色彩,因此每组静物的摆设都要呈现鲜明的主题,只有这样才能调动学生的色彩表现欲望。当色彩呈现在不同质地和形象的物体上从而组成了个性鲜明的色彩特征时,让学生从千姿百态的色彩中寻找表现规律,可以组合静物中任意物件作为写生的对象,在具体的色彩表现实践中去发现物体的色彩差别,从而熟练地应用色彩的基础知识,最终掌握物体的基本色彩给予我们的情感信息,使我们眼睛和身心处于客观色彩包围的情境中,让色彩贴近我们的眼睛,刺激我们的神经和情绪。运

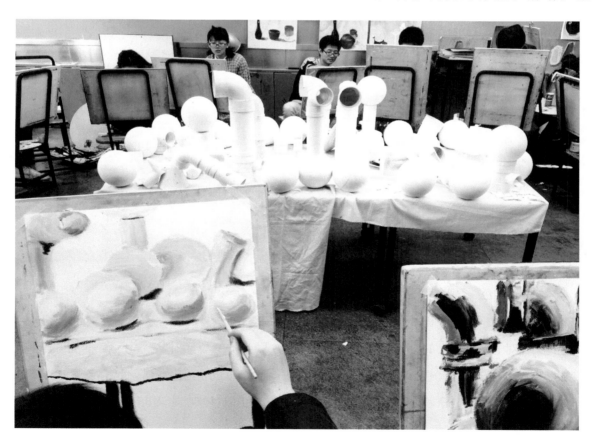

用已经掌握的色彩原理，认识观察，同时避免习惯用色，大胆尝试。要认识到色彩经过调和可以配置出无数种颜色，以写生静物为参照，锻炼色彩的对比手段在实际绘画中的应用，用色彩对比来塑造形体，从而达到色彩表现的物象目的。

课程题目：色彩表现——静物写生

授课地点：同济大学建筑与城市规划学院C楼412室

授课对象：同济大学建筑与城市规划学院建筑系历史建筑保护专业本科二年级

课程要求：

写生对象：静物（水果、玻璃、金属、日用品等）

使用材料：丙烯、水彩、水粉等

尺寸大小：4开

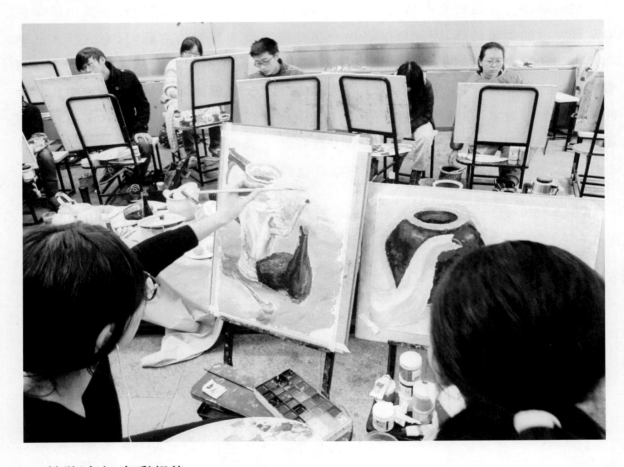

教学讨论：色彩规律

在色彩静物写生过程中要注意运用色彩的基本规律，也就是色彩的原理和属性。运用色彩的对比色对比的理念来进行色彩静物写生，在写生中注重色相本身的纯度和明度的差异。明确固有色、环境色和光源色三者之间的相互关系，使用色彩对形体进行塑造。最后要注意静物形体暗部颜色的设置，可以主观强调暗部色域的色彩倾向性，从而建立强有力的色彩表现画面。

教学讨论：色彩造型

在塑造形体过程中运用色彩原理，使用对比颜色进行形体造型。敢于尝试冷暖色对比、互补色对比、纯度对比等色彩对比的方法去进行物体塑造。注意"明度对比"是素描的表现方法，而色彩的明度仅仅是色彩呈现的表象，冷暖、补色和纯度需要我们分析和表现。当色彩运用到对物体的表现上时，要把对比色彩与静物形体相结合，养成色与形的统一表达习惯。具象的色彩表现，就是色彩造型。

评分标准如表 2-3 所示。

表 2-3 评分标准

主题	色彩规律；色彩造型								
评分维度	第 1 项：准确性；第 2 项：独特性；第 3 项：丰富性								
分项评价	第 1、2、3 项 显 著 优秀	第 1、2、3 项 较 为 优秀	第 1、2、3 项优秀	第 1、2、3 项中的两项显著优秀	第 1、2、3 项中的两项较为优秀	第 1、2、3 项中的两项优秀	第 1、2、3 项中的一项显著优秀	第 1、2、3 项中的一项较为优秀	第 1、2、3 项中的一项优秀
得分	95 分及以上	94～90 分	89～85 分	84～80 分	79～75 分	74～70 分	69～65 分	64～60 分	59～50 分

备注：以 5 分间隔为分数段，60 分以下为不及格。

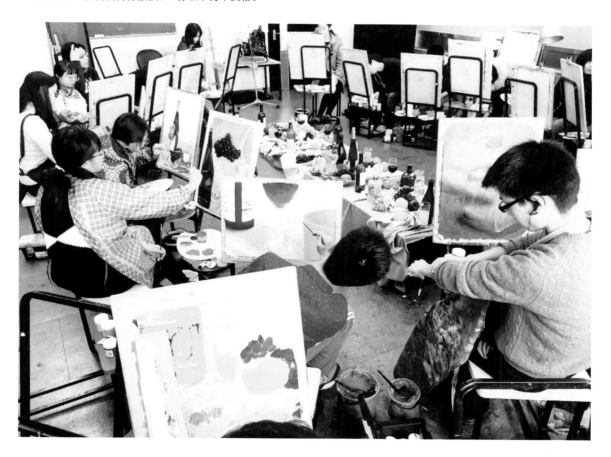

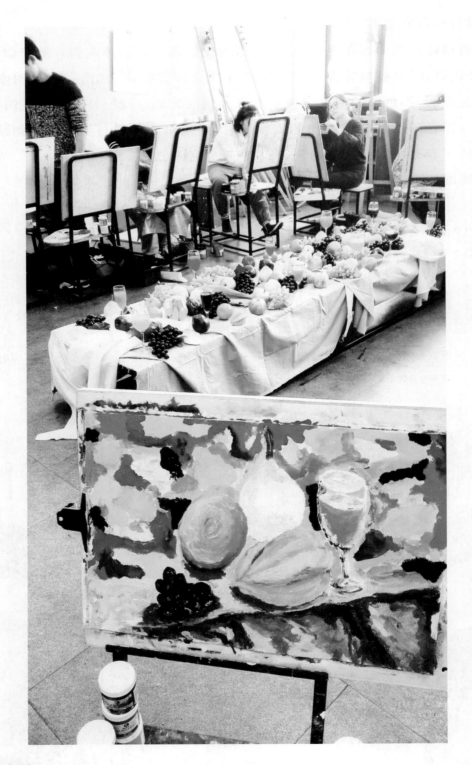

课程小结：

　　色彩和素描一样也具有造型的功能，在室内进行色彩静物写生练习，给学生提供了用色彩塑造体型的稳定客观因素：不受外部影响的稳定光源、人造环境和静止的物体，还有充足的时间，有助于初学者对色彩的"整体"训练。初学者容易忽略整体观察和整体表现，因此在开始教学阶段强调学生的观察方法和作画步骤。对于开始写生阶

段要进行色块训练,忽略局部色彩,着眼于大块色域,比较大色块之间的色彩关系,形成准确的色彩画面基调,然后方能转入对物体的局部色彩塑造阶段,要做到用色彩对物体的体积、空间、形象和质感的深入刻画。色彩塑造物体同样也要追寻"光",光在色彩写生中扮演着重要的角色,色彩也会因光的照射而改变它的色相。光照射物体形成了受光部和背光部两大区域,因此在刻画阶段除了注意两大区域中的高光域、灰域、明暗交界线处、反光域、投影的色彩明度的转变,还要更加注意物体本身的纯度变化,体会色彩在空间内的纯度演化,强化固有色在体积上和空间维度中的色彩倾向,运用对比色(冷暖对比、纯度对比和对比色对比)来进行色彩造型。色彩表现是先有色再有形,色随形走,形依附于色,这是色彩塑造形体的基本规律,要在实践中体会,才能形成个人独特的色彩表现风格。

室内的色彩静物表现课程,是色彩学习的初始阶段,课程中学生们都能运用色彩的基本原理来进行色彩表现。课程是训练运用色彩和表现色彩,而不是照抄和模仿客观物体的本身色相。客观物体的色彩关系非常复杂,它是物体的固有色、光源色、环境色三者及三者之间的关系综合,而三者关系形成的整体色彩印象决定着色彩的基本色调。因此课程中强调了色彩以色调为主,学生在整体色调的基础上进行有效的色彩对比塑造,做到统一、和谐且生动、丰富的色彩画面。在具体塑造色彩和表现色彩阶段,对物体的空间、体积和质感方面的刻画是一幅优秀色彩表现绘画的关键之处。局部色彩塑造除明晰的色彩关系外,笔触运用也非常重要。笔触奔放有力,塑造效果轻松,又有丰富的细节,大小笔触穿插灵活运用,才能增强画面的丰富性和色彩表现力。用色彩造型,色彩和笔触必须顺应着物体的形体结构来造型,因此色彩造型中,形和笔触的运用有着密切的关系。有序、流畅、生动、自然的笔触能增强画面在结构和体积的色彩塑造上的表现力;综合使用直线笔触、点笔触、弯曲笔触等多种笔触,可使画面中的物体结构坚实,也强化了色彩和造型上的视觉冲击力。色彩造型能力的提高需要个人的长期经验积累,个别学习者色彩局部塑造粗糙,尤其是在对具体的器皿色彩的刻画上,无法让观者获得真实的色彩造型强度。

◈ 2.2.2　课程实例二:色彩表现——植物写生

自然界中的植物给我们提供了高纯度的鲜艳色彩,植物的叶子和开放的花朵,构成并充盈着五彩斑斓的世界。植物的色彩有很强烈的季节性和地域性,不同地域和季节生长的植物颜色差别很大,但都是以绿色为主要倾向色彩特征,在这个色域中天然形成千姿百态的绿色。植物的色彩是自然界中纯度最高、明度最高、色相最清晰的颜色,我们把植物色彩作为屋外写生的对象,主要是因为植物色彩给我们提供了明确的色彩倾向,我们要在具体的研究中去发现屋外植物的色彩差别,识别和运用自然界中

的植物色彩，采集色样，以便扩充我们对色彩的认识范围。要认识到自然色彩是我们取之不竭的色样仓库，让写生自然色彩成为色彩识别和创新色彩的手段，在实践写生中注意色彩的用色标准和色彩在自然中的色阶位置，学习自然界赋予的具有色彩造型的物象。

植物色彩写生是建筑造型色彩写生的课程之一，是让学生走出画室，走进自然去写生。写生课程内容是根据学生自己的喜好来进行颜色挑选和颜色采集，采用以写生植物色彩为内容的开放式课程模式。课程以自然色彩写生和色彩识别为教学要求，可以自行安排写生位置和选择写生植物。学生要根据自然色彩的面貌来完成色彩调和和色彩造型，给自然色彩形态面貌还原。

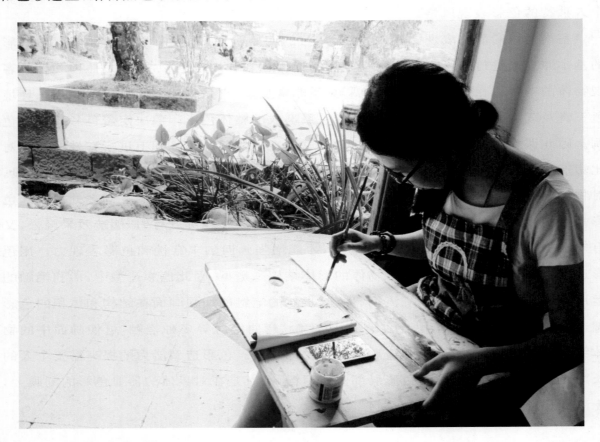

植物色彩写生课程在屋外进行，约束了色彩涉猎的范畴；学习者集中精力与植物色彩对话，积累使用自然色彩的造型经验，认识自然色彩的调和方法，掌握色彩在具体实践中的造型要素。户外色彩中的植物色彩，需要我们尊重植物色彩的纯度，所以植物写生不是捕捉色彩，而是用色彩来造型，把色彩作为造型的媒介，分析户外植物的色彩变化和植物色彩的生成规律。同时要注意植物色彩在自然界的色彩比较和色彩差别，形成对自然色彩的深度调查，以便认识和体会植物色彩在自然色彩中的强度。本课程强调写生的自然色彩与造型规律统一协调的绘画实践，练习表达自然物象的"形"与"色"的本身，掌握学习色彩塑造形态的规律和方式，努力呈现自然光条件下的色彩形体。

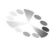

课程题目:色彩表现——植物写生

授课对象:中央美术学院建筑学院一年级(2011 级)/同济大学建筑与城市规划学院建筑系历史建筑保护专业本科二年级

课程要求:

写生对象:植物色彩

使用材料:水彩、水粉、色粉笔、油画棒和丙烯等

写生练习一:色彩调和

教学讨论:学生对自然色彩以往的认识处于欣赏的状态,写生时要用色彩来塑造形体,所以必须进行有效的色彩调和,把已有的人工颜料和自然色彩对比,分出色彩的基本色相和熟悉色彩调和后而形成的新色彩属性,把色彩的配置和物象的造型紧密相连,锻炼色彩观察力和积累色彩使用经验,研究色彩对形体的作用。

写生练习二:色彩造型

教学讨论:色彩具有造型的功能,使用色彩塑造植物,是将真实色彩用到对植物的表达上,把色彩的具体实践与形体结合,养成色与形的统一表达的习惯。具象的色彩表现,就是色彩造型。在造型中要注意使用色彩的基本规律,运用色彩对比的概念来完成色彩造型的目标,比较色彩的明度和色相的差异,获得使用色彩对形体进行塑造的方法。

写生练习三:色彩纯度

教学讨论:选择植物色彩来进行写生训练,要接触和运用高纯度的自然色彩,创造愉悦的色彩构成。写生植物为了有直接提取高纯度色彩的可能,比较使用的色彩样本和自然植物色彩的差别,探索植物色彩的纯度关系和纯度对比,把单体色彩的纯度属性加以丰富,形成对色彩纯度的提炼与表现。

课程小结:

大自然色彩不是黑、白、灰三种颜色,是由无穷尽且色相丰富的色彩组合而成的,大自然的色彩也是我们取之不竭的天然色彩仓库。植物色彩写生实践,是以自然色彩为参照的色彩实践练习。选择植物写生实践,目的就是规范学生色彩选择的范围,使用色彩是对自然植物色彩形态进行书写与造型,调和和表现自然色彩所具有的形态和面貌,把自然色彩的丰富层次加以归类和比较,把色彩的基本原理用于造型实践。植物色彩写生练习要培养学生用色彩表达自然的能力,锻炼使用色彩的技巧,实践色彩调和方式,比较自然色彩之间的差别,改变原有的自然色彩概念化的认知习惯。自然色彩写生在教学上按照写生色彩的基本要求和目标,要创造和谐的色彩画面,还原大自然的真实色彩面貌。作为专业需求,建筑造型专业的植物色彩写生,是对景观色彩和植物色彩的深度接触,有助于提高学生对景观设计的色彩初步认识和积累色彩的使用经验,把造型课程的色彩理解和学习的色彩知识带到具体的专业中,将自然色彩的认识与设计色彩结合使用,为专业学习打下基础。

建筑造型基础课程的色彩写生是对自然色彩的写生实践练习,课程是户外自然写生开放式教学,学生从中获得强烈的色彩感受。让学生带着问题去实践研究,使他们的练习和学习有较为明确的方向。在课程实践里,学生动用了不同的色彩工具去体验色彩调和的方法。写生中对植物色彩的考察和分析,是对具体自然色彩的呈现练习和

再造加工。植物色彩写生培养了学生敏锐的色彩观察力,并且锻炼了对自然色彩的表达和塑造能力。把色彩当作造型使用的媒介,将色彩赋予形体,把形体还原于自然色彩常态,从而拥有自然真实的色彩。在练习中学生运用了色彩基本成像原理,使用色彩对比手段来对植物做基本色样的调查和展示,体验色彩和造型的关系。造型的目的是呈现色彩,把色彩呈现赋予造型。同时植物写生也锻炼了学生基本色彩的认识能力,把植物当作实践色彩的样本,理解造型语言的表达是"形"与"色"的共同结合。自然界里没有单独的线条和体积,也不存在孤立的色彩,两者是合二为一的。学生体会了色彩作为使用媒介对造型的作用,植物写生实践练习是比较有效的色彩学习方法。户外色彩有时间和空间的变化,学生可以体验色彩受外在条件的影响而产生的形态差别,掌握色彩与时间、空间之间相互依存的视觉关系。

◇◇ 2.2.3　课程实例三:色彩表现——风景写生

风景色彩写生是对自然景观的艺术化表现,是用色彩研究和表现大自然的景与物,从我们取景、构图到色调描绘,这种行为过程是我们对客观世界色彩的认识过程,是我们的思想情感和艺术审美观念的反映。自然界给我们提供了无穷尽的色彩种类,而且在不同的光照下,不同的时间中和不同的季节里,都给我们留下了难忘的色彩记忆;同时自然风景也是个人情感倾诉的对象,个人情感和情绪可以通过色彩的描绘产生个人化的色彩印象。风景色彩多层变化是自然色彩最特殊的一面,风景写生就是要追逐这样的变化,把自然的色彩归纳和分类,形成统一的色彩印象,增强风景色彩的整体表达理念。要锻炼这样的能力,就要把握第一色彩直觉,对自然界的细节色彩进行取舍和整理,呈现自然色彩给人的整体色彩感受,明确色彩的时间和空间关系,从而真实体现自然风景的色彩形态。大自然中无穷尽的色彩必然会赋予我们丰富的联想,色彩表达基于这样的联想之上,才能体现自然风景的色彩结构,并体现构成的景象和色彩之间的关系。

我们要走出画室去感受自然风景的色彩之美。在客观自然世界中开拓色彩与景象的视野,获取自然色彩给予的灵感,借用自然风光来表达个人情感,是向自然色彩学习的好机会。课程要求运用色彩的基本原理和表现技能,呈现个人的视觉角度,是综合的色彩练习与实践。综合色彩体现了自然色彩的多样性和多变性。多样性就是自然色彩的种类繁多,每个自然物象都不是黑白存在,而具有本身的色彩属性。色彩的多变性体现在空间和时间上:在空间的跨度里,练习色彩在自然的大空间纯度的对比显现;在时间的约束上,把握色彩在不同时间呈现的形态和色域倾向。课程围绕自然色在时间和空间上的变化来进行,但在写生训练中要注重表达自然色彩的意境,而不是被动地抄袭自然色彩。如果在短时间内无法再现自然风景提供给我们的瞬间感受

和记忆,那么风景的色彩关系就会消逝,而变为另一套色彩结构,所以写生时间是要注重的环节。只有明晰这样的客观条件,才能深入地了解自然色彩。风景写生实践练习的另一个重点内容是对色调的把握和呈现,因为色调是色彩的基本面貌,色调也是色彩的最初印象,表现出准确的色彩印象就是为了表达准确的色彩感受,这样的感受和印象是自然给予我们的,我们要给予自然更强烈的回应。

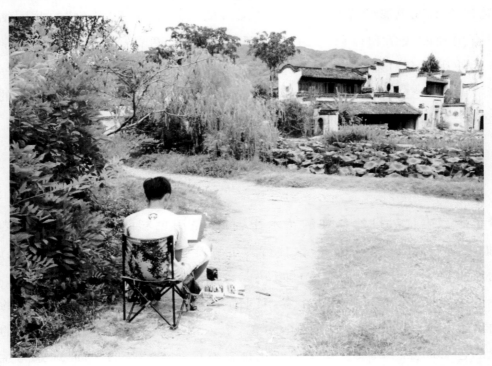

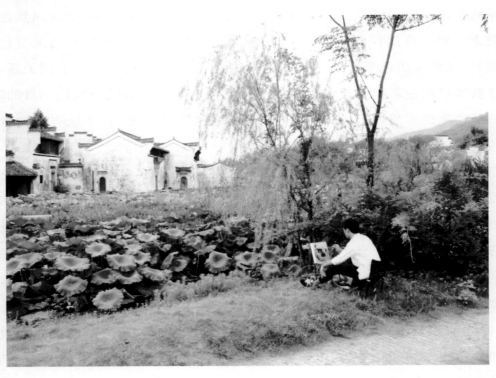

课程题目:色彩表现——风景写生

授课地点:北京市周边郊县/安徽省黄山市徽州地区

授课对象:中央美术学院建筑学院二年级/同济大学建筑与城市规划学院二年级

课程要求:

写生对象:自然界的景与物(色彩写生)

使用材料:丙烯、水彩、水粉、色粉笔、油画棒等

时间要求:80 课时+课后(每课时 60 分钟);10 天景物户外写生实践

尺寸大小:8/16/32 开(水彩纸、水粉纸、油画布等均可)

写生练习重点一:色调表现

教学讨论:要把握色彩画面的基本色调,注重整体色彩和局部色彩的关系,突出和

强化整体的色彩感受,使局部色彩服从于整体色彩。明确色彩时间概念,训练敏锐的色彩观察力,把握色彩空间的纯度变化,以写生为参照,分析、练习自然色彩关系。

写生练习重点二:色彩空间

教学讨论:风景写生是描绘大范围空间的色彩练习,近远景的色彩在空间和距离中发生了巨大的变化,只有认识了这样的空间和距离现象,才能在符合整体色调的基础上,区分主次,抓住重点色调,分清色彩层次,把握色彩在空间中的变化。

写生练习重点三:色彩对比

教学讨论:色彩对比永远都是色彩表达的重点和手段。使用色彩对比来呈现自然色彩,有助于学生用色彩促进形体的塑造,也能主动地驾驭视觉中的色彩内容。练习中要把色彩对比当作表现色调和色彩空间的方式,只有色彩对比才能产生色彩表现。

评分标准如表 2-4 所示。

表 2-4　评分标准

主题	色彩的直觉表达;色彩的情感表达								
评分维度	第 1 项:准确性;第 2 项:独特性;第 3 项:丰富性								
分项评价	第 1、2、3 项显著优秀	第 1、2、3 项较为优秀	第 1、2、3 项优秀	第 1、2、3 项中的两项显著优秀	第 1、2、3 项中的两项较为优秀	第 1、2、3 项中的两项优秀	第 1、2、3 项中的一项显著优秀	第 1、2、3 项中的一项较为优秀	第 1、2、3 项中的一项优秀
得分	95 分及以上	94～90 分	89～85 分	84～80 分	79～75 分	74～70 分	69～65 分	64～60 分	59～50 分

备注:以 5 分间隔为分数段,60 分以下为不及格。

课程小结:

建筑造型基础的色彩风景写生,是色彩训练的主要课程,以画面色调、色彩空间和色彩对比作为教学的重点。学生通过第 1 章的色彩原理学习,掌握了色彩的基本原理和色彩的对比使用规律,但是对客观色彩的整体性把握,没有得到实际的训练和学习。风景写生要求捕捉自然风光的瞬间色彩,要求学生观察色彩在时间上的变化,努力让他们感受到自然风景色彩的多变现象,在写生中将色彩的整体感受作用于画面,形成统一色彩基调,呈现色彩在时间和空间上给人的感受,培养个人独特的色彩视角,以主观个性的表达方式写生实践。教学中要培养学生客观色彩感觉和整体色彩的控制能力,训练学生局部色彩服从整体色彩的观念。自然风景写生培养学生向自然界学习的观念。表现自然感受的视觉呈现的最好办法就是对自然色彩的描写,是我们对自然形态的理解手段,是用色彩来传达我们对自然的美的领悟。如何使自然形态留在我们的记忆中?除了自然物象的造型还有色彩,色彩更能加深我们对自然的美好记忆。所以,在写生实践中,只有注意培养学生的色彩观察力,训练他们的眼睛和色彩思维,才能真正地提升他们对自然的感悟,把自然描摹改为对自然的写照,让自然感动他们,让色彩感动观众。

　　风景写生实践培养了学生对自然色彩的观察能力,让学生感受自然色彩在时间和空间上的变化。学生对色彩的敏感度主要是通过色彩写生练习来提升的,只有通过实践、考察和研究才能获得真正的色彩体验。写生中学生自主选景,提高了他们对自然景观的构图能力。写生是为了向自然学习,学习自然赋予我们最美好的瞬间。学生在户外获得的是真实的色彩感受和对色彩的认知,训练了整体色彩和局部细节色彩的协调能力。写生培养了学生对自然的尊重,向自然获取了更多的色彩形态,丰富了他们的情感思维。色彩写生锻炼了学生在色彩造型方面的对比色的运用,认识了对比色彩在自然界中的表现空间,使空间色彩的形成具有了主观的形式美感,这样的主观感受是学生在写生中慢慢获得的。风景色彩是练习综合色彩的最好方式,因为自然色彩的多样和多变是人工无法比拟的,而且自然风景写生是实地进行的学习模式,学生还体验了当地的风土人情,这也加强了他们对写生内容的理解和对当地生活的感受。色彩作为情感传达的媒介,承载着人与自然的关系,而色彩风景写生练习使学生获得了更多关于对自然形态的理解和认识。

第3章 色彩解析

3.1 课题《色彩表现——色彩的形态生成和变化分析》作品及解析

课题《色彩表现——色彩的形态生成和变化分析》作品及解析（1）

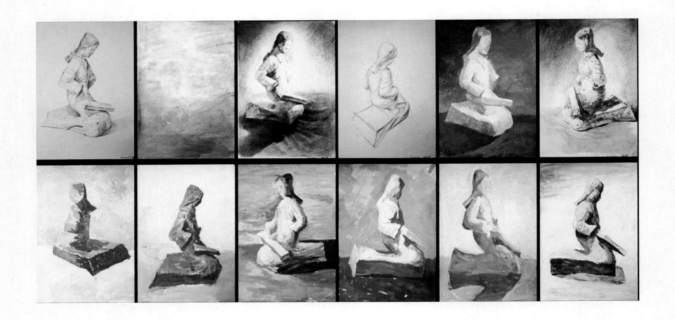

解析：

　　此组作品选择彩陶作为色彩研究对象，主动地设置光源方向，体会光照对物体体积呈现的作用。色彩造型具有很强的表现力，作品大胆地运用了补色对比。不足之处：色彩结构单一，缺乏冷暖对照，尤其是彩陶的亮部色彩没有具体的倾向性。

课题《色彩表现——色彩的形态生成和变化分析》作品及解析（2）

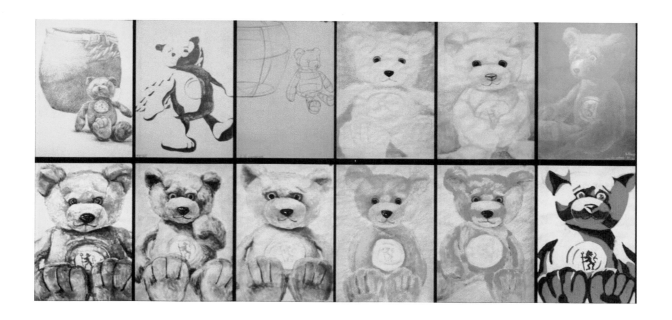

解析：

　　此组色彩研究选择了毛绒玩具作为表现内容，结构关系、冷暖对照和光源转换都表现得很优秀。不足之处：环境转换阶段练习思路模糊，没有将玩具放置在有色环境中并受其影响，尤其是玩具的暗部色彩，反射环境色彩来源不够清晰。因为不同的环境色彩会对玩具本身产生强烈的影响，这也是玩具在不同的环境中固有色发生转变的原因。表现环境色彩和玩具暗部色彩之间的微妙关系是此组作品的难点所在。

课题《色彩表现——色彩的形态生成和变化分析》作品及解析（3）

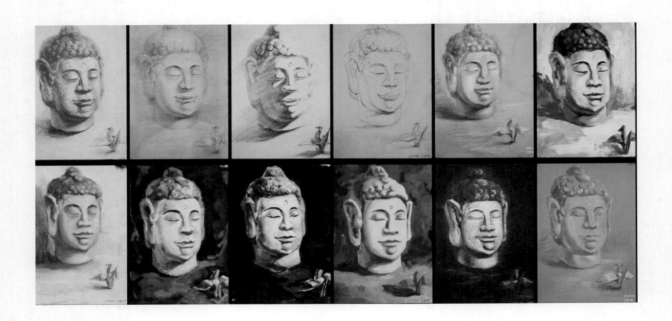

解析:

　　此作品的色彩表现准确,每一个阶段处理思路清晰。不足之处:对光源的转换和设置没有形成明显的特征。强光和弱光照耀下的佛头缺少差别,色彩表现的强度没有变化。在对比的前置阶段,其色彩造型缺乏水准,因此无法形成色彩在光照下所产生的视觉印象。

课题《色彩表现——色彩的形态生成和变化分析》作品及解析（4）

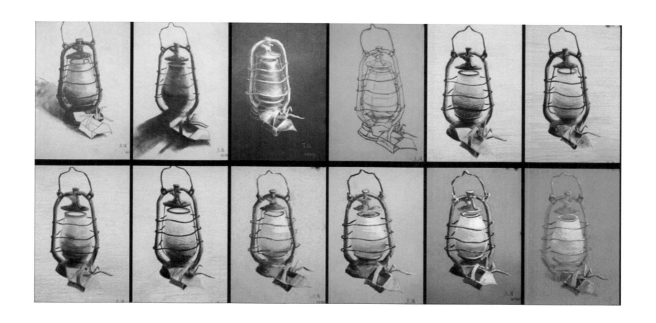

解析：

　　色彩的对比关系分为色相对比、纯度对比、冷暖对比和明度对比四种。色相对比分为：同类色对比、邻近色对比、相对色对比和互补色对比。只有主观地使用色彩对比，才能使观众在平面二维世界中感受到色彩强大的视觉魅力。此作品整体表现细腻，每个阶段的色彩练习均达到教学要求。不足之处：对于色彩色阶的使用可以再增加强度。色彩在对比中呈现强弱关系，才会产生节奏。

课题《色彩表现——色彩的形态生成和变化分析》作品及解析(5)

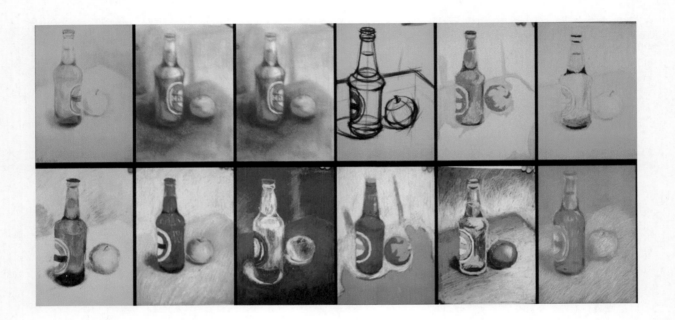

解析：

　　色彩是人对客观物像观察后在大脑中留下的印象，因此，使用色彩，须先以对色彩的印象作为辅助，来研究色彩在特定的环境和光照下的色彩变化。把色彩与环境、光源结合，来获取能打动观者的色彩画面。此组作品大胆主观地使用纯色对比来进行色彩练习，从而获得了强烈的色彩集成效果。不足之处：色彩的色相与色阶使用跨度大，缺少中间过渡色，因此画面单薄，缺少色彩造型的凝重感。

课题《色彩表现——色彩的形态生成和变化分析》作品及解析（6）

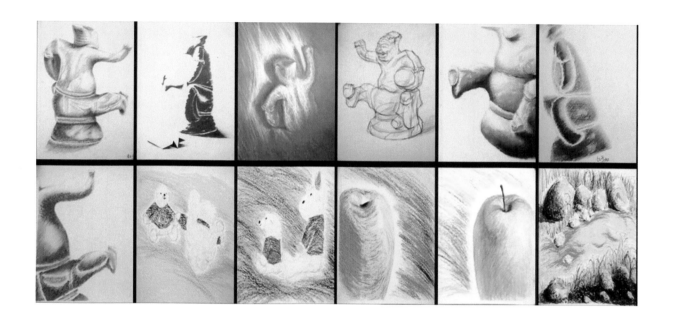

解析：

　　色彩是人与静止事物情感交流的一种语言，人们内心的每一种复杂情绪都可以通过一种色彩表达，同样色彩在特定的环境下也可以触动人们的某种情感。因此色彩不但具有美的特点，还具有强大的视觉效应。此组作品的作者在选择表现物象上思路开阔，用不同物体的局部色彩表现来呈现对色彩的理解，但是没有达到色彩分阶段有明确指向的教学要求。由于使用的工具不同，画面的色彩表现力较弱，没有很好地完成每个阶段的色彩学习目标。

课题《色彩表现——色彩的形态生成和变化分析》作品及解析(7)

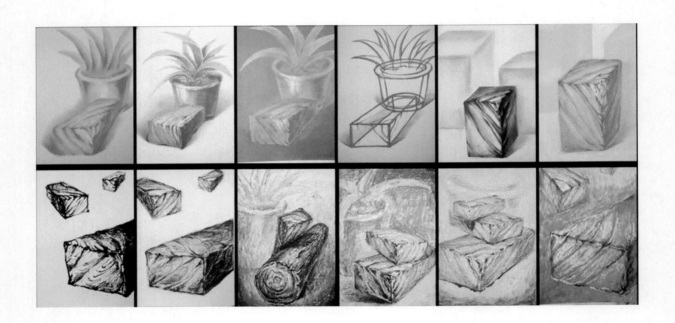

解析：

　　主观色彩的表现需要有丰富的色彩经验和色彩修养。更重要的是客观提供的色彩已经无法刺激人的视觉感受,需要运用更强烈和刺激的色彩关系来生成画面。但是无论运用什么样的色彩关系,在表现过程中,都是以观察自然色彩和提取自然色彩给写生者的视觉联想,才能超越客观色彩表达而呈现更加生动的主观色彩关系。此组作品的作者大胆地使用纯色来造型物体,但用色过于简单,没有设置具体的光源位置,因此每个阶段的色彩训练没有达到研究色彩的教学目标。

课题《色彩表现——色彩的形态生成和变化分析》作品及解析（8）

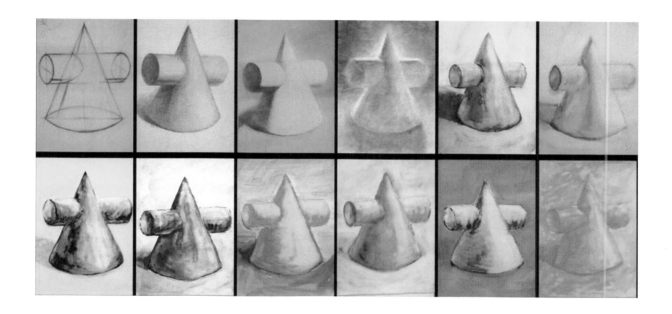

解析：

　　本次课程的重点内容是色彩的结构关系、色彩的形象再现、色彩的色调对照、光源色彩的转换、环境色彩的变化和对比色彩的使用六个方面的训练。此组作品的作者生硬地使用不同色相色彩来对应不同阶段的色彩教学要求，没有主观设置光源，更没有体现色彩对比和环境色对物体本身所带来的色彩变化。作者没有认真领会教学要求，即使光源转换作用于物象本身，也仅仅局限在练习的第一阶段。

课题《色彩表现——色彩的形态生成和变化分析》作品及解析（9）

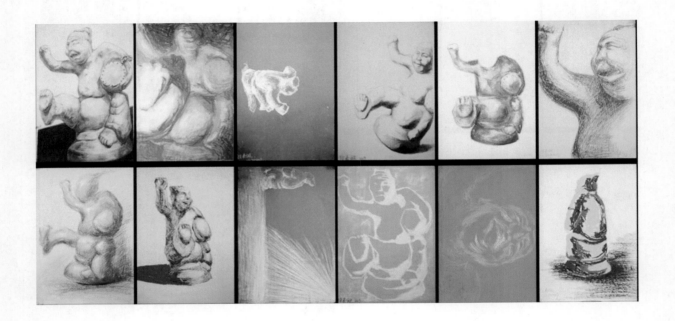

解析：

 体会和比较色彩之间的细微差别，学习色彩的基本原理和实践色彩在未来实际设计中的有效应用是本阶段教学的最终目的。这组作品的作者没有遵照教学的要求，对光源设置和色彩对比使用没有明确的思路，作者的兴趣在于画面构图和物象体积，结果忽略了色彩和物体关系的研究。

课题《色彩表现——色彩的形态生成和变化分析》作品及解析(10)

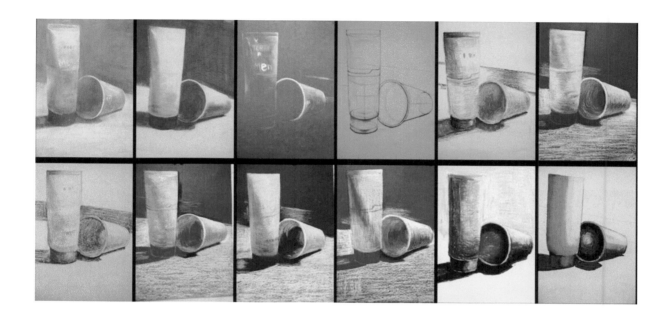

解析:

　　本课题不是对客观色彩的再现描写,不做被动色彩的写生练习,取而代之的是色彩原理诸多要素方面的认知和实践尝试,因此每个阶段都设置了明确的教学要求和练习方向。此组作品很好地完成了教学要求,每个阶段作者都收获了丰富的色彩实践经验。不足之处:第二阶段和第三阶段在用色方面略显雷同,第三阶段的亮部色使用接近,缺少变化。

3.2 课题《色彩表现——色彩的直觉表达和感性实验》作品及解析

课题《色彩表现——色彩的直觉表达和感性实验》作品及解析（1）

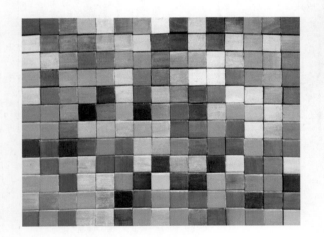

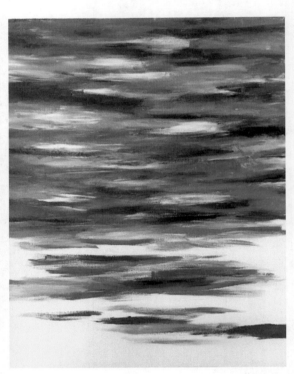

海　王群

解析：

　　作者自定义题目为《海》，在配置了色相各异的蓝色之后，里面以灰白色、灰黄色和金色作为高光，组成海水印象色标块。课程的第一阶段，思路表达清晰，蓝色块色彩创建稳定有力，色相差异显著。课题的第二阶段（表现绘画阶段），作者选取了色标块中的若干色彩表现海水，用笔生动自如，色彩丰富，基调明晰。不足之处：画面下方留白处对海水的高光形成干扰，略显草率。

课题《色彩表现——色彩的直觉表达和感性实验》作品及解析（2）

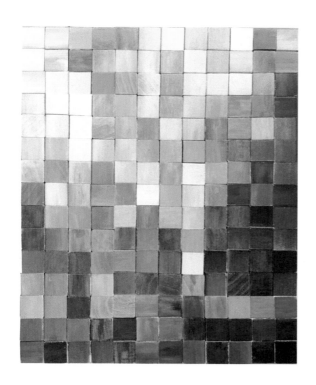

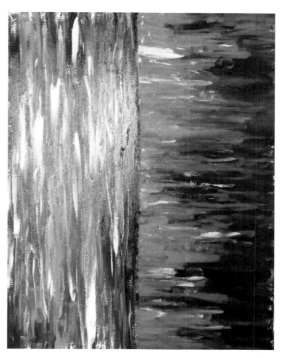

愤怒　刘宜家

解析：

　　在课题的第一阶段，色标块色彩创建丰富，在蓝色域和红色域两大冷暖色域中变化。不足之处：创建色相过多，其中的绿色及关联的灰色系列、红色及相关联的灰红系列，色相表达不够清晰。在课题的第二阶段（表现绘画阶段），作者用意鲜明，只选取色标块中的蓝色系列和红色系列作为主要色彩，用两种色彩强烈碰撞来表现"愤怒"的主题。其中，画面用笔和用色过于呆板，没有很好地表达对主题的解释。

课题《色彩表现——色彩的直觉表达和感性实验》作品及解析（3）

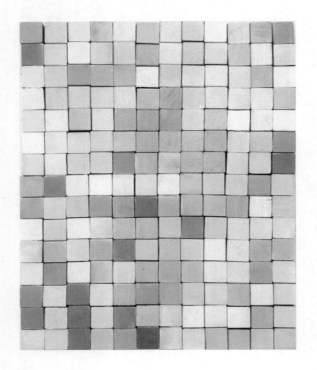 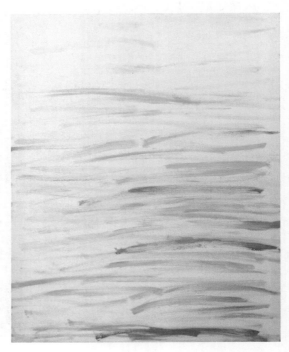

快乐　王沿植

解析：

作者敏感而勤于思索，侧重于情绪的表现。用纯度较高且较亮的颜色来表现"快乐"的主题，对比强烈的色标块精心排列组合，构成"快乐"的秩序感，主观意象强烈。不足之处：表现绘画阶段，单方向而随意的笔触，表现浮躁，色彩没有从色标块中精选出来，草草的几笔红色和黄色未能呈现出"快乐"的色彩主题。

课题《色彩表现——色彩的直觉表达和感性实验》作品及解析（4）

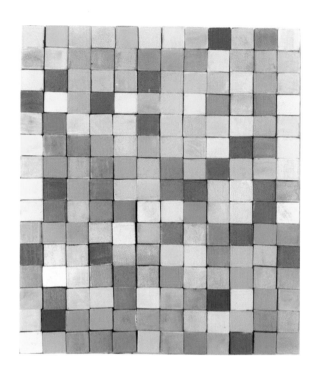

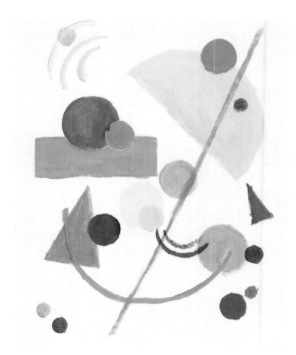

快乐 曾迪

解析：

　　情绪性色标块主题鲜明，且色彩明暗层次准确地服务于色彩表达快乐的感受，作者在课程的第一阶段很好地表达了对主题的色彩解析。在课程的第二阶段（表现绘画阶段），作者精选了色标块上的主要色彩，用面积、形状各异的色域悬置在空白的背景中，重新解构"快乐"的内容。不足之处：画面色彩表达过于装饰，其中出现的绿色线条和蓝色的弯曲线条无法将整体画面内容紧密构建，而色彩面积大小的设置也没有更好地赋予观者快乐的感受。

课题《色彩表现——色彩的直觉表达和感性实验》作品及解析(5)

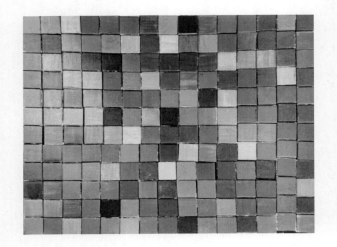

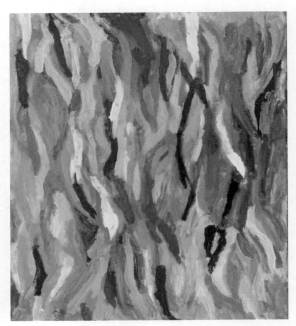

愤怒　张浩瑞

解析：

在课题的第一阶段,色标块色彩沉稳,蓝色块在整体色相中色彩明亮,高光处仅以亮黄色和少量的亮绿色点缀,形成了富有节奏感的色彩集合。不足之处:整体色彩过于灰暗,其中灰红色和灰绿色穿插无序,无法明确传达"愤怒"的主题。在课题第二阶段(绘画表现阶段),红色域色阶细腻,笔触走势肯定而富有激情。不足之处:课题的第一阶段色标块创建和第二阶段表现绘画之间缺乏内在的色彩关联,作者没有从课题第一阶段获取色相信息和经验。

课题《色彩表现——色彩的直觉表达和感性实验》作品及解析（6）

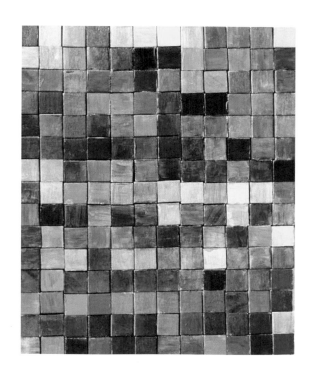
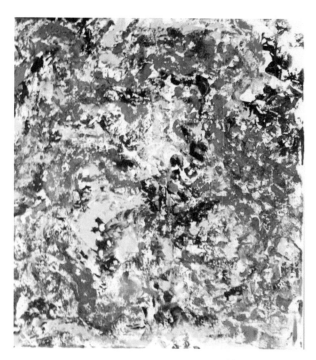

愤怒　方丞轩

解析：

　　此作品是对"愤怒"主题的表达，色标块的色彩浓重，唯一的亮粉色是画面的点睛之笔，对愤怒的表达具有强烈的个人解析角度。在表现绘画上，作者用笔灵活多变，环绕点与戳。色彩仅运用红、黄、蓝和黑，形成富有激情的画面效果，画面里面所呈现的抽象图形若有若无，表达了人在情绪无法自控的情况下的心理状态。不足之处：色标块中有色彩倾向模糊的、不同色阶的灰绿色，影响了观者对愤怒表现的感受。画面留白空隙对观者视觉产生影响，削弱了主题色彩。

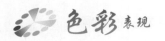

课题《色彩表现——色彩的直觉表达和感性实验》作品及解析(7)

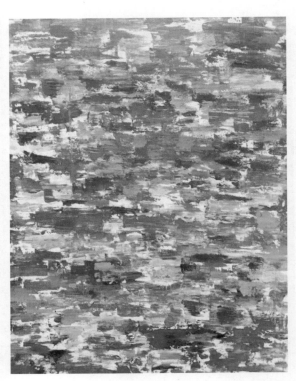

愤怒　杨健

解析:

　　此作品的色标块部分使用了大量的黑色和粉红色,两种色彩无论从色相还是明度和纯度上都进行了强烈对比,让观者感受到"愤怒"主题下作者冲动的内心。右边的表现绘画色彩斑斓,用笔,用色都是有感而发,红色和粉色笔触左右穿插叠加,展现了作者良好的绘画素养。不足之处:此作品的两个部分,分别独立开来各是一幅优秀的色彩作品,但是放置在一起色彩缺少联系。

课题《色彩表现——色彩的直觉表达和感性实验》作品及解析(8)

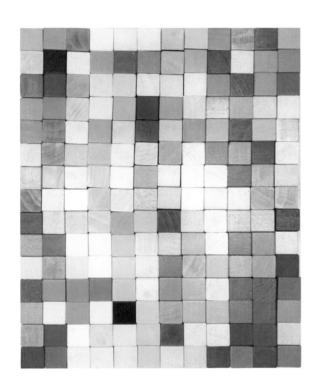

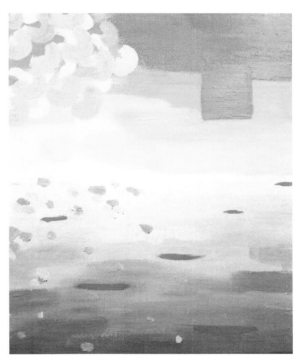

快乐　刘卿云

解析：

　　作者选"快乐"作为主题创作。课题的第一阶段,作品色彩亮丽、饱满且富有极强的表现力,尤其是个别亮紫色块的创建,既丰富了色彩,也深化了主题。不足之处:绿色系和整体色彩基调形成对立,没有对主题起到烘托的作用。表现绘画方面,作者似乎表现具象的海滩景色,但内容及用色没有与主题协调一致,右上角的红色方块和蓝色区域中的红色线条和主题缺乏联系。

3.3 课题《色彩表现——静物写生》作品及解析

课题《色彩表现——静物写生》作品及解析(1)

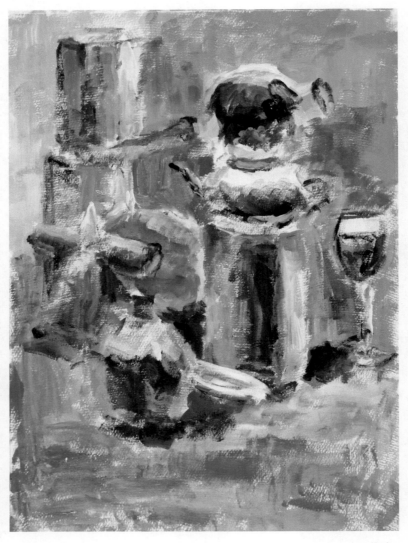

<div align="right">曾迪</div>

解析:

　　此作品的画面构图均衡饱满,主次体设置有序,色彩基调明晰。作者用色大胆,主观强调画面的蓝色调,物体暗部颜色虚实有度,运用明度对比的色彩造型手法成功地表现了静物的形体特征。不足之处:形体的色彩塑造缺乏主次,对于不同的物体质感的色彩表现欠佳。

课题《色彩表现——静物写生》作品及解析（2）

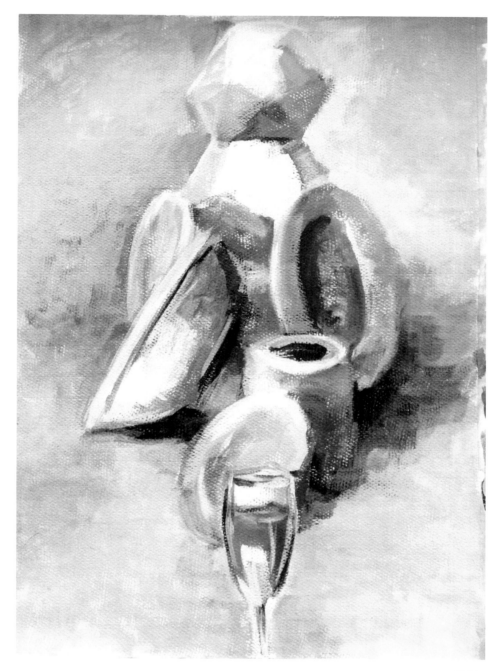

周舟

解析：

　　此作品的画面色彩基调别致，用色概括、独到，形体表现单纯明确。不足之处：构图居中并缺乏完整性，受光部和背光部色彩简单，缺少细节变化；形体塑造不够充分，局部塑造呆板僵硬，对于物体之间的色彩关系处理过于笼统，每个物体质感的色彩塑造欠缺。

课题《色彩表现——静物写生》作品及解析（3）

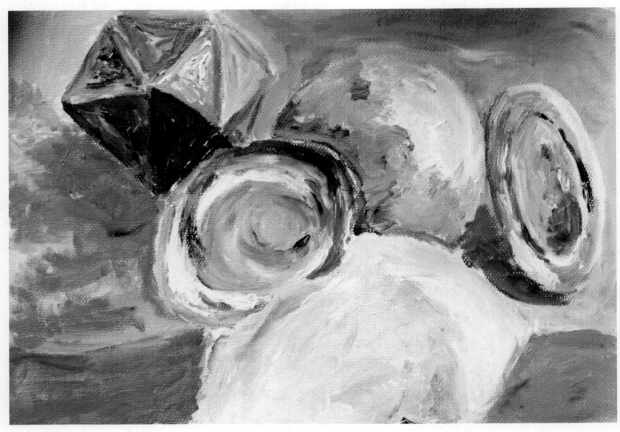

于昊川

解析：

　　作者对静物形体的色彩表现兴趣浓厚,用色厚重有力,色彩表现力强,各个静物之间的色彩关系明确。色彩基调表现思路清晰,色彩造型用笔变化生动丰富。不足之处:形体的色彩塑造前后主次倒置,并且在塑造过程中缺少纯度在空间中的变化。最前端的物体造型和色彩含糊,影响整体画面的和谐。

课题《色彩表现——静物写生》作品及解析（4）

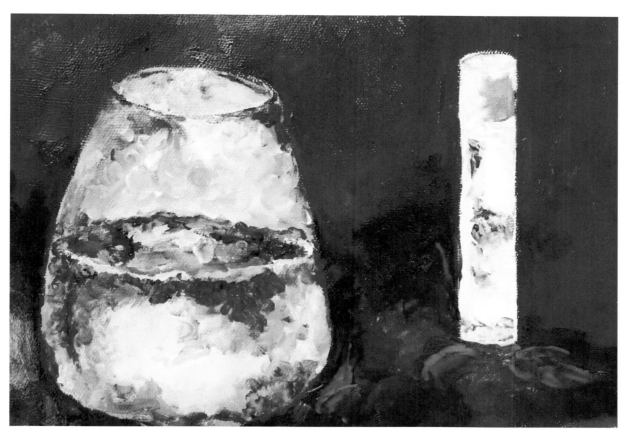

王月竺

解析：

　　此作品的画面色彩对比强烈，给观者极强的色彩印象。作者在明确的蓝色基调上，巧妙地穿插了红色，既有对比，又彰显丰富性。作者对于主体的塑造富有耐心，用色微妙。不足之处：构图松散，主体物缺乏完整性，受光部和背光部色彩没有过渡，形体过于平面，不够饱满。左侧的主体物形象和质感表现欠佳。

课题《色彩表现——静物写生》作品及解析（5）

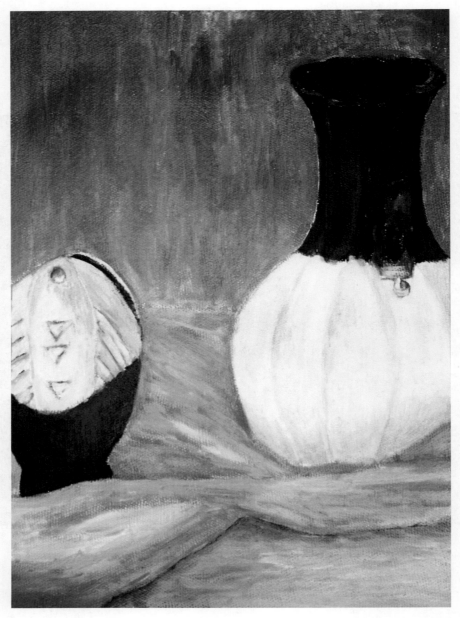

王沿植

解析：

　　此作品的画面安静，色彩细腻，和谐统一，大块色彩对比协调。作者着眼于画面各部分的色彩关系，注重环境色对各个物体的影响。画面冷暖色对比强烈且富有秩序，物体在质感和形象上都有不同程度的色彩塑造。不足之处：两个主体物间距过大，忽视了背景衬布前后色彩的纯度变化。

课题《色彩表现——静物写生》作品及解析（6）

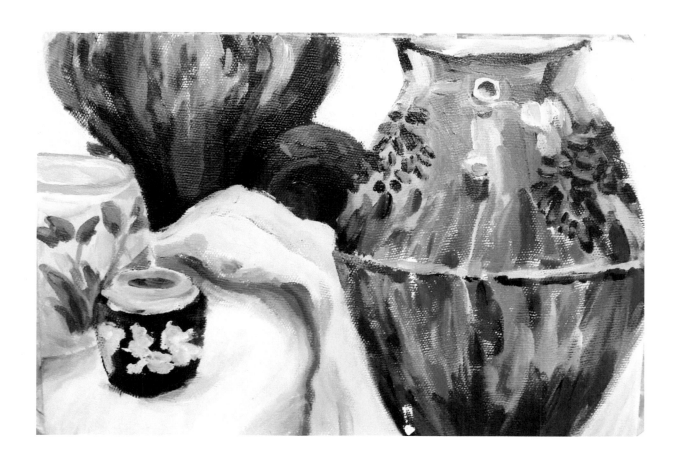

解析：

　　　作者拉近了静物在空间中与眼睛的距离,画面色彩饱满,主次体排列具有节奏感。不足之处:作者对色彩静物整体观察经验不足,色彩表现没有整体色调。各个物体之间缺少色彩关系,每个物体的色彩是孤立的,缺少统一的色彩。由于没有充分的利用光源,画面各个物体没有背光部分,因此画面显得过于平面,物体缺乏体积感。

色彩表现

课题《色彩表现——静物写生》作品及解析（7）

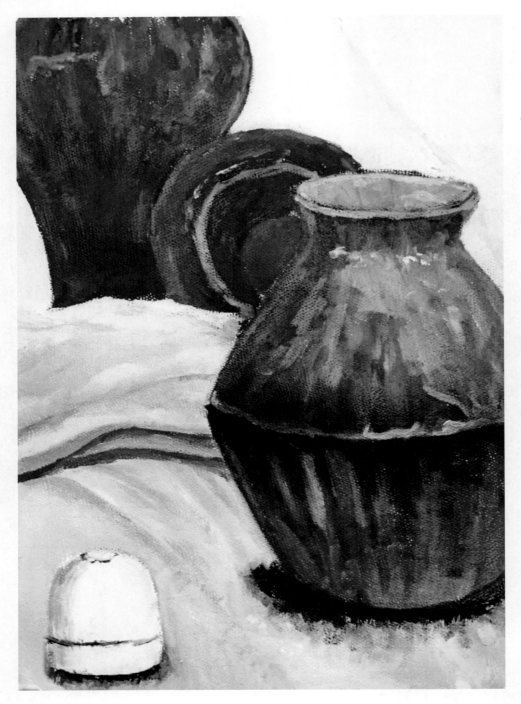

解析：

　　作者采用竖向构图，大胆取舍切割，构图饱满且富有张力，画面色彩稳定和谐，各个物体之间色彩联系紧密，形体色彩塑造坚实。不足之处：陶罐和衬布的投影部分色彩倾向过于含糊，各个物体的边缘线处理缺少变化，略显僵硬。

课题《色彩表现——静物写生》作品及解析（8）

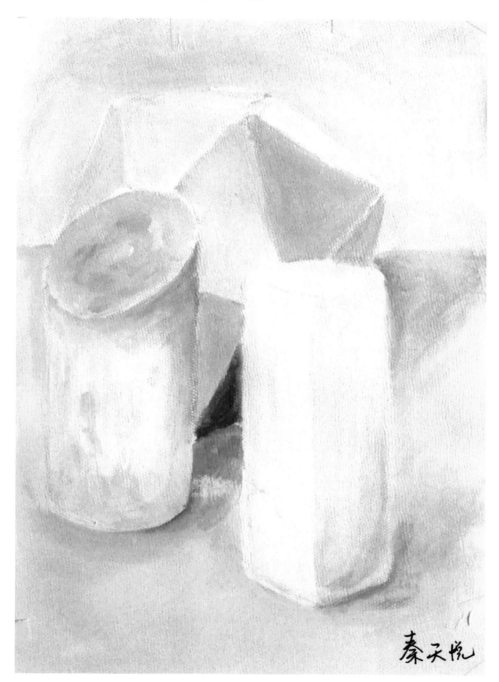

解析：

　　作者注重整体画面，构图巧妙，对三个物体做了精心的布局，空间疏密有序。画面色彩调性明晰，用色简练概括。不足之处：切面圆柱体上端色彩与后面切面球体暗部色彩雷同，缺少变化。前端的圆柱体受光部和背光部应有第三种色彩进行过渡才能呈现出立体感。

色彩表现

3.4 课题《色彩表现——植物写生》作品及解析

课题《色彩表现——植物写生》作品及解析（1）

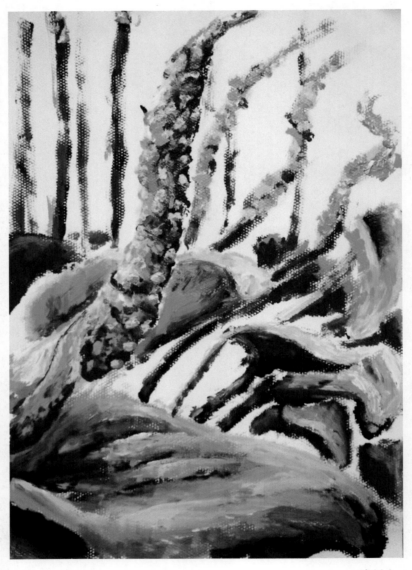

李树人

解析：

 此作品的画面构图均衡，富有张力，画面色彩基调明确，植物色彩前后透视关系清晰，色随形走，用笔粗犷。不足之处：背景的空白色对画面有干扰，不能对植物本色起到对比衬托的作用。植物的色彩塑造不够充分，缺乏坚实感，画面中的绿色和黄绿色使用缺少差异，没有精彩的细节。

课题《色彩表现——植物写生》作品及解析（2）

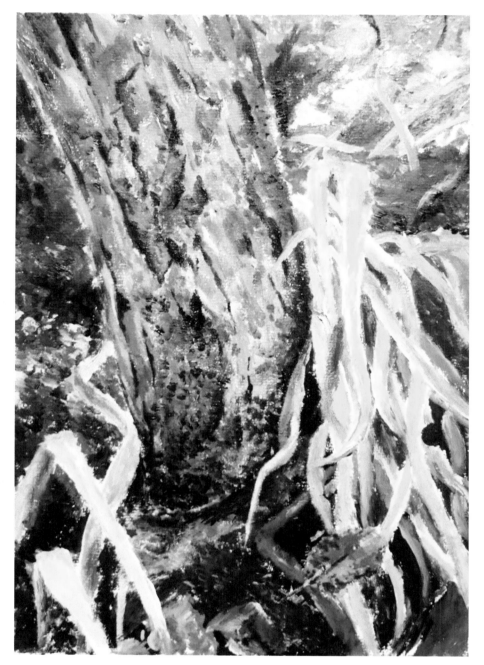

方姜鸿

解析：

　　此作品的画面构图别致，有个人独特的视觉角度，作者根据色彩的空间位置，有针对性地提取了树根和周边枯萎的荒草作为主要写生对象。远景的紫色、主体物树根和荒草的色彩，以及土红色的地面构成了大色块冷暖对比，形成了色彩和谐统一的画面基调。不足之处：荒草的色彩空洞，颜色单调，色相、明暗和冷暖缺乏对比。

课题《色彩表现——静物写生》作品及解析（3）

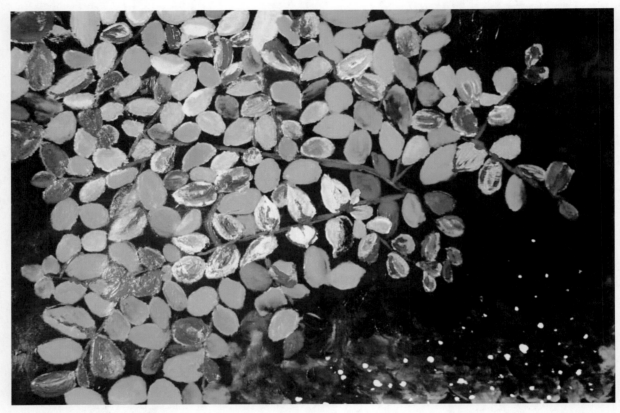

秦天悦

解析：

 作者主观上将画面的色彩进行归纳，整理出粉绿色、暗红色和深蓝色三大色域，大胆采用明度和互补色彩进行对比塑造，画面极具色彩表现力。不足之处：作为主体的植物叶子色彩塑造简单，缺乏主次，色彩的纯度在空间中没有变化，高光处的亮粉绿色过多重复使用，缺少节奏感和色相差异。

课题《色彩表现——植物写生》作品及解析（4）

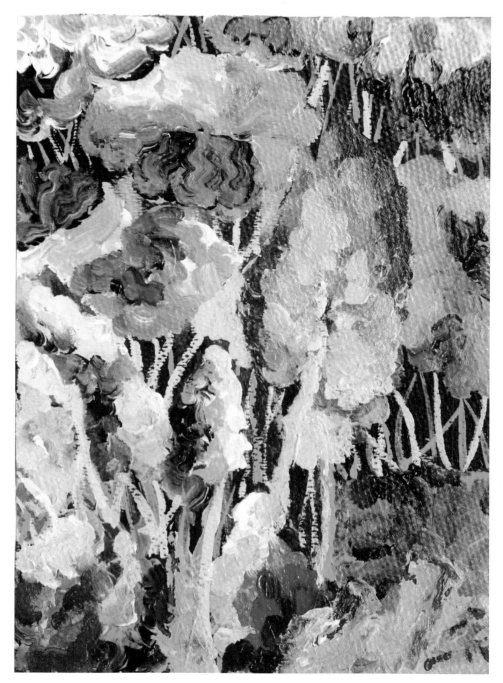

王月竺

解析：

　　此作品的画面色彩活泼，用笔自如。作者形成了自己的色彩表现方法，积累了丰富的色彩塑造经验。不足之处：画面中植物的形象模糊，前后关系混乱，色彩对体积塑造和空间表现欠缺。

课题《色彩表现——植物写生》作品及解析（5）

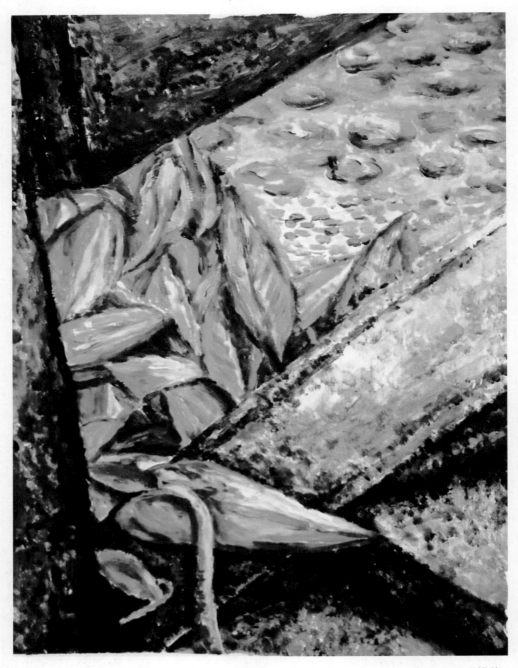

王沿植

解析：

　　此作品的画面笔触细腻，基调明确，构图巧妙。作者有序地对所画内容进行了归纳和整理，大的色彩关系准确，注重了光源色和环境色，以及二者对各个物体的影响，使蓝绿色渗透到画面的各个细节中。不足之处：植物色彩在空间中缺少变化，用色单一。用笔和用色忽视了前后关系，植物叶子外轮廓塑造过硬，没有变化。

课题《色彩表现——植物写生》作品及解析（6）

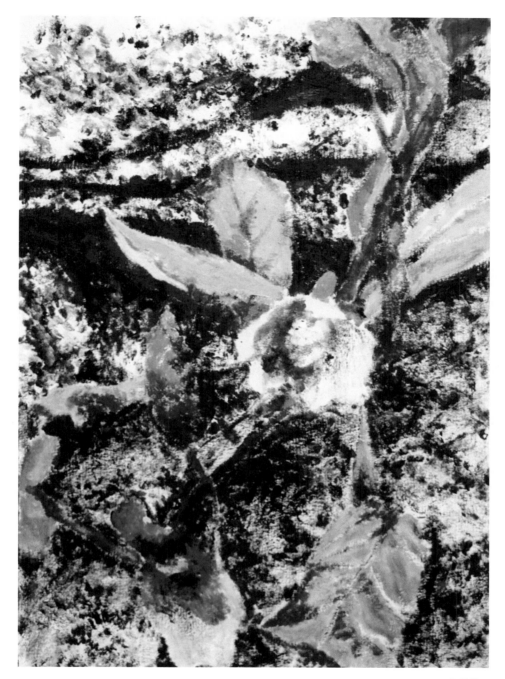

李若旎

解析：

　　此作品的画面构图新颖，结构表现力强。作者思路清晰，轻松地表现了所画植物的形态和色彩。不足之处：背景色的空隙白色与画面内容缺少联系，并且上半部分的三道深色蓝条扰乱视线。植物塑造中紫色花朵刻画不够深入，形象和色彩在画面中没有发挥主体物占主导地位的作用。

色彩表现

课题《色彩表现——植物写生》作品及解析（7）

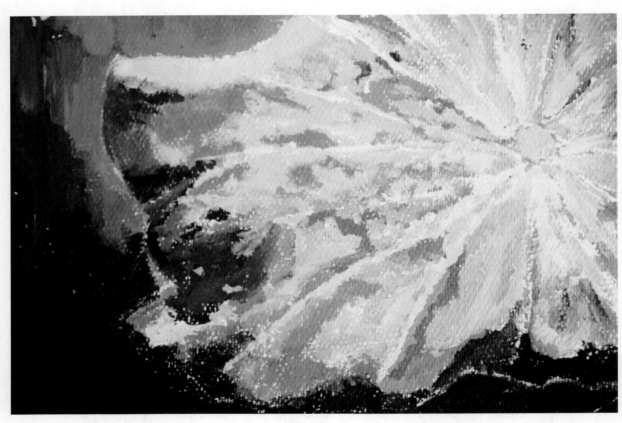

倪禛

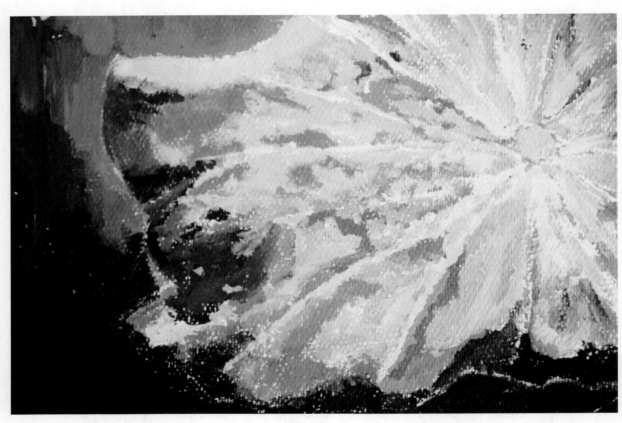

解析：

　　作者采用横向画面构图,内容取舍大胆,只表现荷叶本身,没有其他物象作为陪衬,形体塑造自然,形态生动。画面绿色色阶细腻、饱满且富有张力。不足之处:画面高光处色彩表现力弱,过多白色的调和使用,没有和荷叶其他部分变化丰富的色彩形成关系。

课题《色彩表现——植物写生》作品及解析（8）

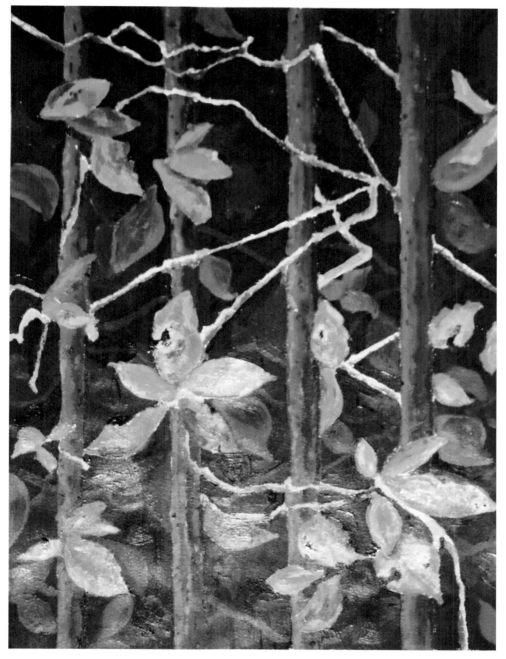

杨子玥

解析：

　　在植物色彩写生的表现中，要特别注重植物的色彩在空间中的变化，此作品的植物叶子前后色彩对比变化丰富。作者注重了对光线和色彩纯度上的表现。不足之处：作者浪费了一定的笔墨对四根铁栅栏进行描绘，其色彩没有和树叶形成关系，且植物根茎的色彩明度和色相强过主体绿叶，二者均削弱了绿色树叶的色彩强度。

3.5 课题《色彩表现——风景写生》作品及解析

课题《色彩表现——风景写生》作品及解析（1）

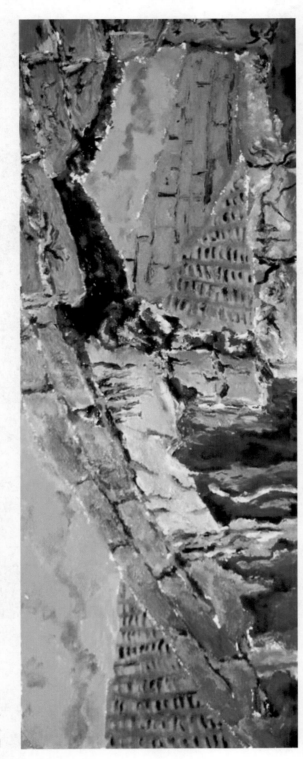

李树人

解析：

此作品的画面构图新颖且富有张力，采取近距离墙壁作为画面主体物进行色彩塑造。画面蓝色基调明确，用色独特，冷暖色对比强烈，近处砖墙砖色处理富有激情。不足之处：中景作为远景和近景的中间地带，缺少丰富色阶，中景没有对画面整体饱满的蓝色调起到过渡作用。

课题《色彩表现——风景写生》作品及解析（2）

刘宜家

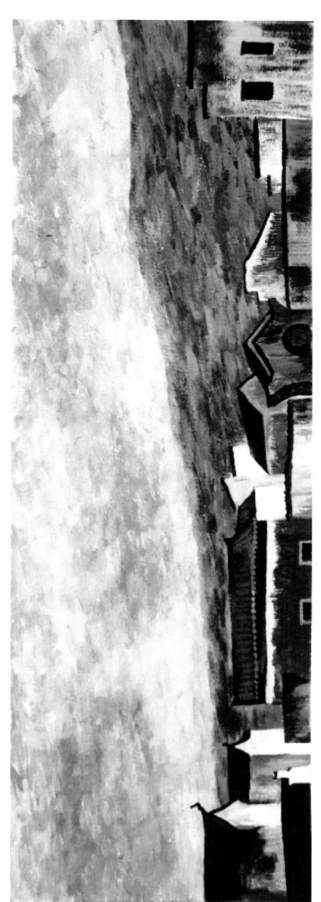

作者面对远方的古老村落，采取了远景写生。主体画面的建筑物刻画细腻别致，与大面积的天空形成一种自然景观和人文景观的色彩。无论是色彩关系、素描关系、造型结构、细节刻画等都有精彩的表现。不足之处：天空占据画面的重要位置，用色构谨，建筑物上的灰色直接作用于天空，导致天空色彩的灰暗与混乱。

色彩表现

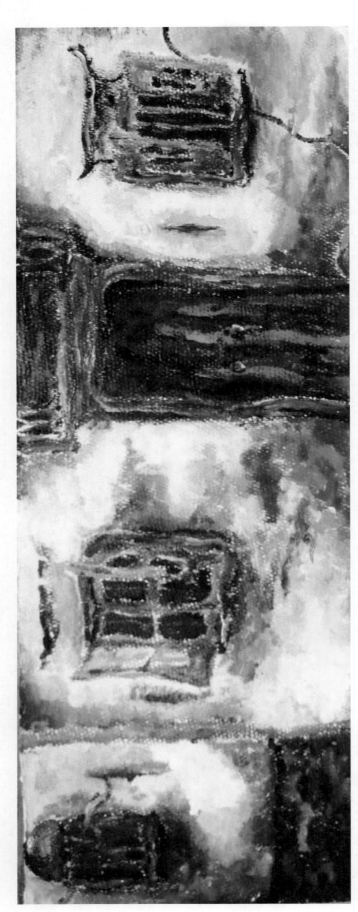

方丞轩

课题《色彩表现——风景写生》作品及解析（3）

解析：

作者将客观物象——房屋，进行了主观的色彩表现，画面以黄、蓝和红三原色对比与造型，用色彩塑造出房屋的基本特征，同时主观地加入了个人的色彩表现情感。作者大胆采用主观的黄色和蓝色用于墙壁对比塑造，极具色彩感染力。不足之处：画面缺少主次关系，大门的造型细节用色模糊，色彩缺少冷暖倾向。

课题《色彩表现——风景写生》作品及解析（4）

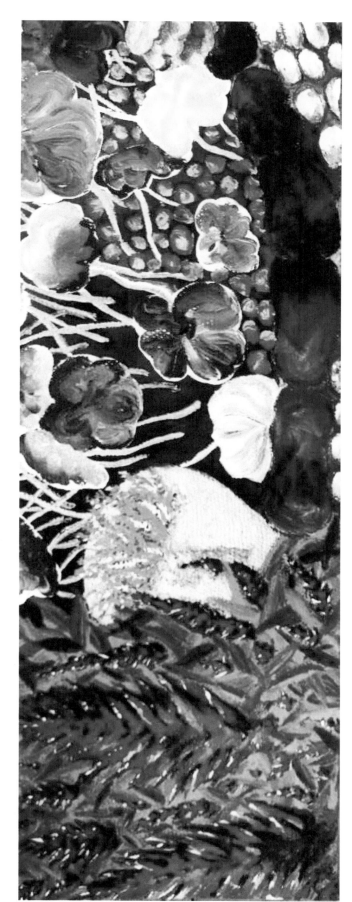

王月兰

解析：

此作品的画面色彩清新而别致，结构新颖，因而形成美妙的韵律、意境和氛围。在植物的色彩塑造过程中，作者观察细腻，用色沉稳而独特，钴蓝的植物经脉与右侧的冷色植物色彩和谐，刻画深入，形象和色彩在画面中发挥主体物的作用。作者把自己融入自然中进行了创作。不足之处：画面中右侧植物形象的边缘白色和右下角的白色头表现略显草率。

课题《色彩表现——风景写生》作品及解析（5）

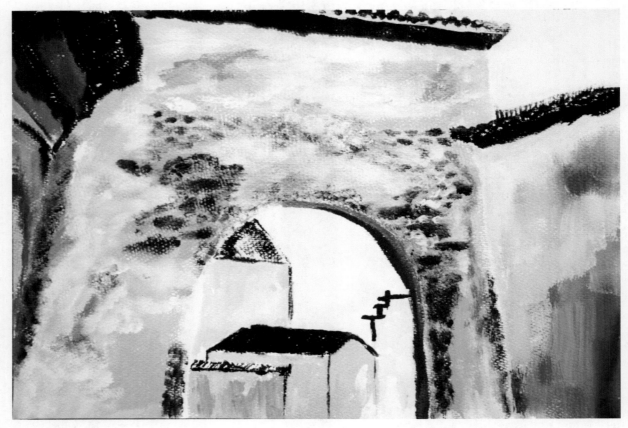

倪禛

解析：

　　此作品的画面色调古朴，用色干练，作者提升了黑色在画面中的作用，用黑色构建起建筑物的主要特征，短期写生并没有给观者带来草率的视觉印象。不足之处：对于近处的建筑物，作者在色彩塑造上缺少经验和方法。墙壁的色彩由黄、黑和白组成，没有形成统一的色彩基调，色彩表现力弱。远处的建筑物墙壁的明暗关系含糊，色彩造型简单。

课题《色彩表现——风景写生》作品及解析（6）

李荇莀

解析：

此作品的画面注重纯度色彩的调和，局部色彩由低明度的蓝色、紫色"点"和"搭"堆积而成，绿色植物在画面中起到很好的调和作用，既丰富了画面也形成了微妙的冷暖色彩关系。无论植物还是溪水，作者都努力地表现了其独有的色彩关系和特征。不足之处：石阶只有颜色，缺少形象和色彩塑造。

课题《色彩表现——风景写生》作品及解析（7）

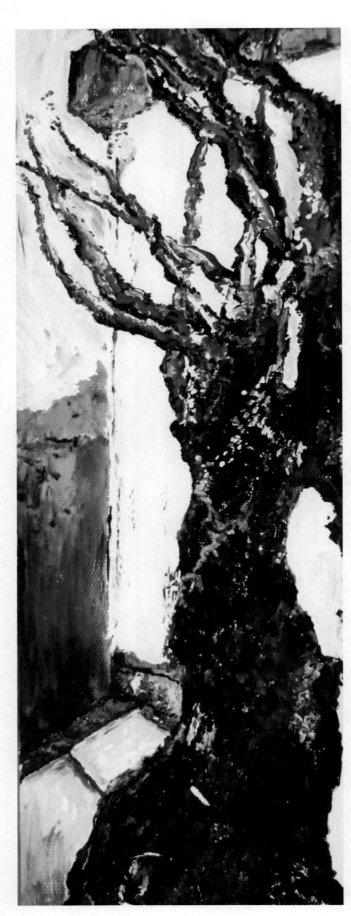

杨健

解析：

作者勇敢地采用竖向画面构图，用大面积的冷暖色及明度进行色彩对比塑造，树干形态生动，用色果断富有张力，暗部色彩和谐统一。不足之处：树枝塑造僵硬，缺乏变化，树枝高光处色彩表现力弱，过多白色的调和使用略显单调。

课题《色彩表现——风景写生》作品及解析（8）

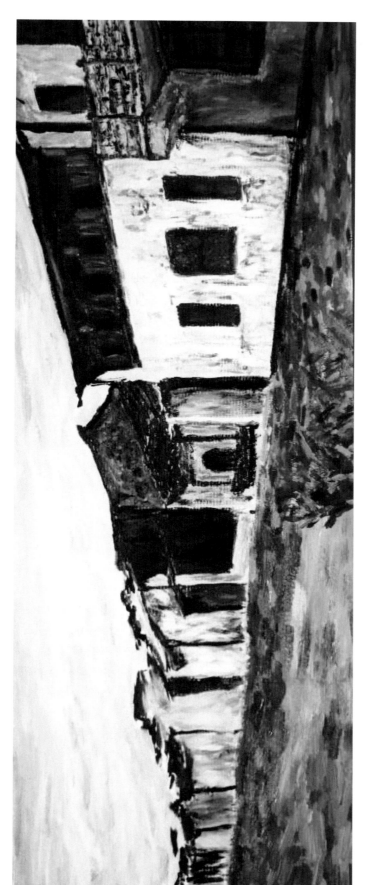

胡奕奕

解析：

学习色彩，就是追寻色彩变化，对自然色彩比未表现色彩，对自然色彩写生表现要特别注重色彩在空间中的变化。此作品的作者着眼于建筑物在自然光照下色彩纯度变化的表现，画面中色彩凝重而有力，细致地表现了建筑物在空间变化中的色彩，天空表现丰富，与建筑物衔接自然。不足之处：远处的房屋缺乏体积感，近景中的粉绿色块形象不明确。

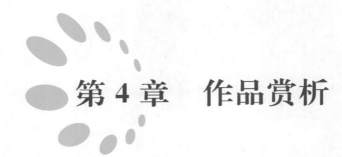

第4章 作品赏析

4.1 课题《色彩表现——色彩的形态生成和变化分析》作品赏析

课题《色彩表现——色彩的形态生成和变化分析》作品（1）

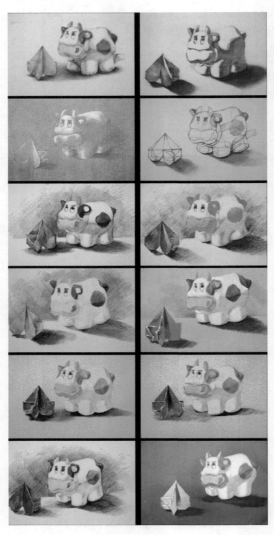

吴璇璇

课题《色彩表现——色彩的形态生成和变化分析》作品（2）

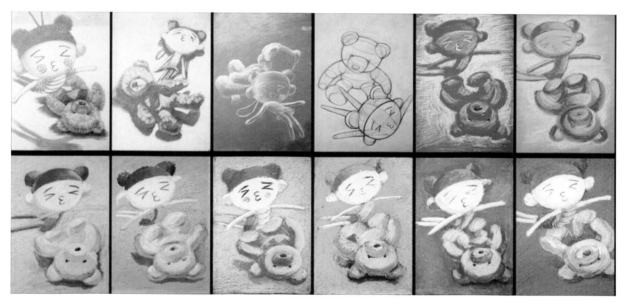

王琰

色彩表现

课题《色彩表现——色彩的形态生成和变化分析》作品（3）

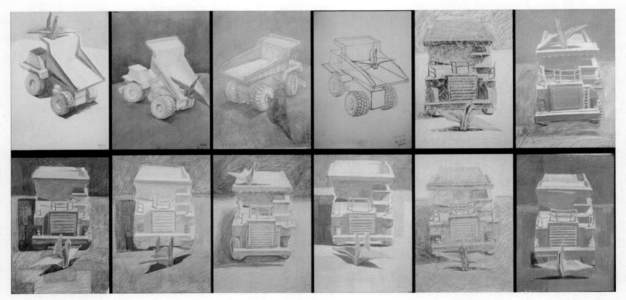

史冰洁

课题《色彩表现——色彩的形态生成和变化分析》作品（4）

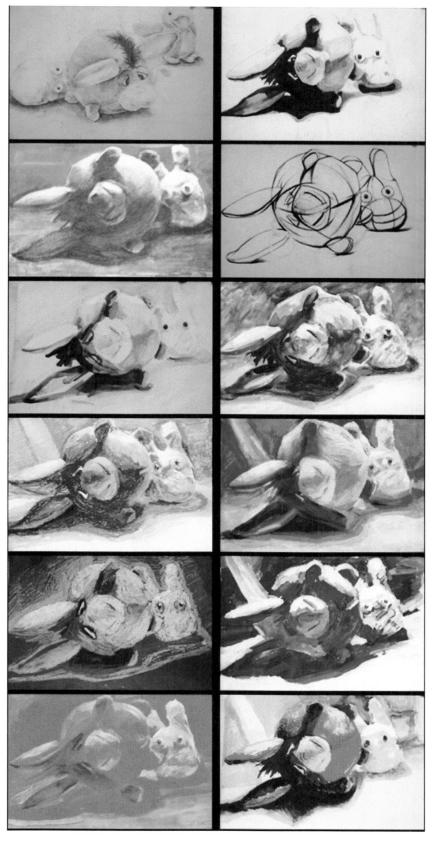

李丹

课题《色彩表现——色彩的形态生成和变化分析》作品（5）

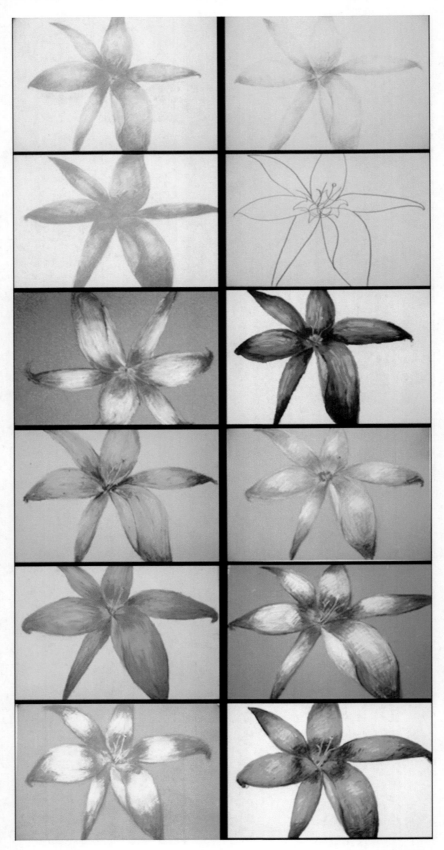

河祥娥

课题《色彩表现——色彩的形态生成和变化分析》作品（6）

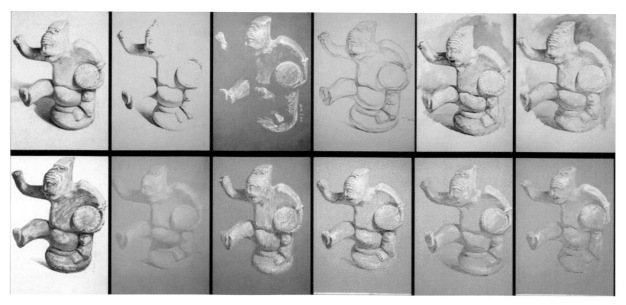

韩杰

课题《色彩表现——色彩的形态生成和变化分析》作品（7）

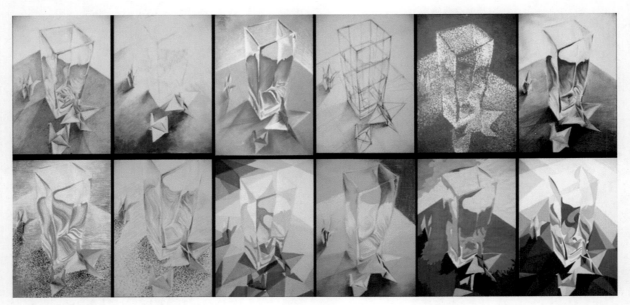

高文毓

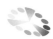

课题《色彩表现——色彩的形态生成和变化分析》作品（8）

付小萌

课题《色彩表现——色彩的形态生成和变化分析》作品（9）

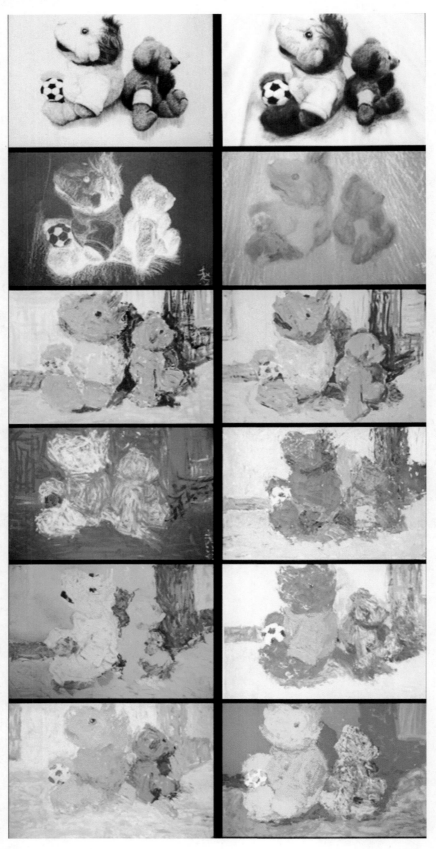

赵洋

课题《色彩表现——色彩的形态生成和变化分析》作品（10）

徐赫斐

4.2　课题《色彩表现——色彩的直觉表达和感性实验》作品赏析

课题《色彩表现——色彩的直觉表达和感性实验》作品（1）

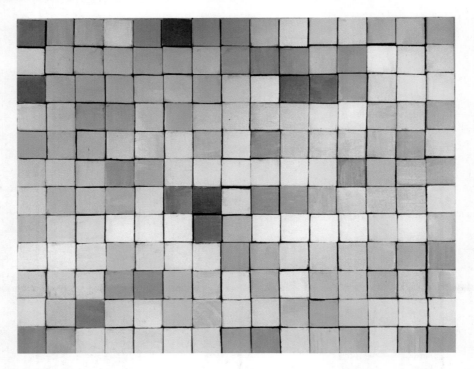

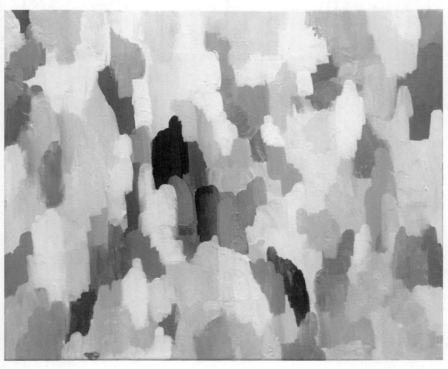

平和　何汀滢

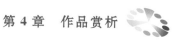

课题《色彩表现——色彩的直觉表达和感性实验》作品（2）

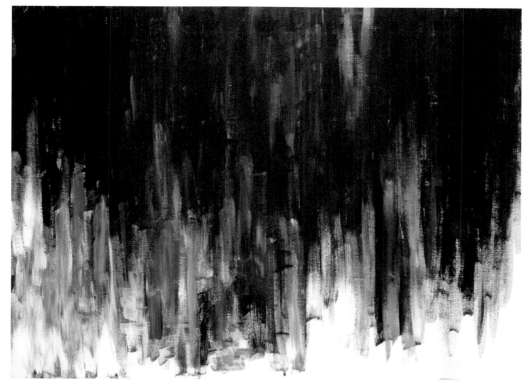

悲伤 曾迪

课题《色彩表现——色彩的直觉表达和感性实验》作品（3）

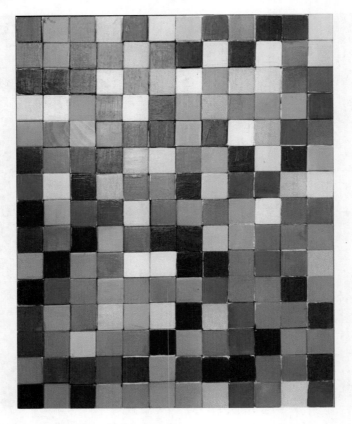

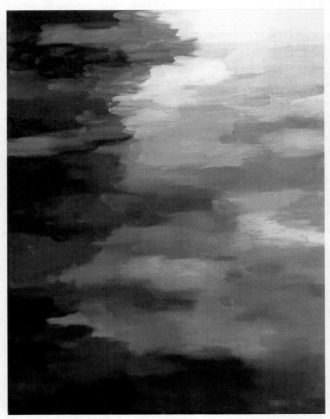

喜悦　何汀滢

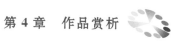

课题《色彩表现——色彩的直觉表达和感性实验》作品（4）

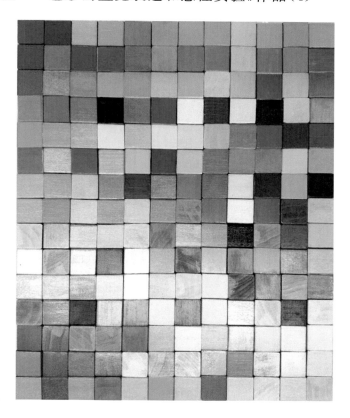

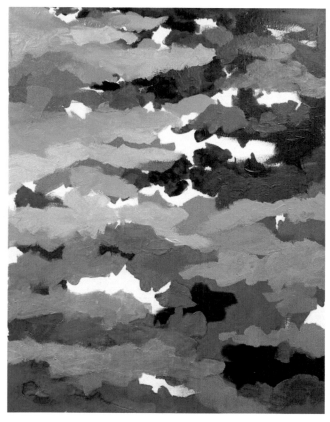

喜悦 刘卿云

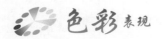

课题《色彩表现——色彩的直觉表达和感性实验》作品（5）

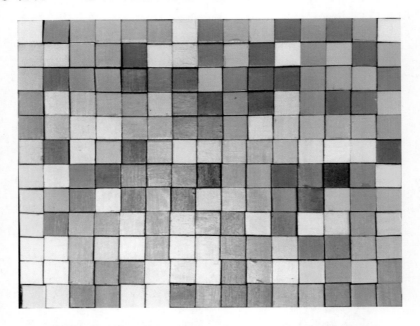

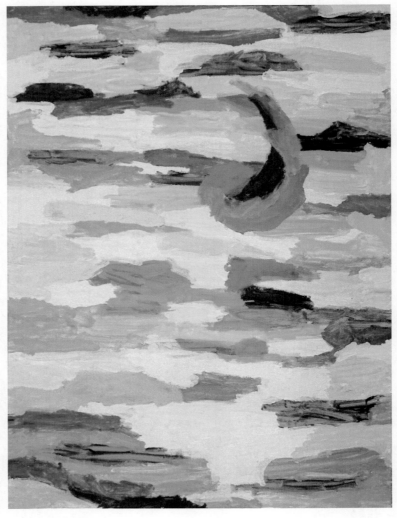

平和　张浩瑞

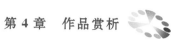

课题《色彩表现——色彩的直觉表达和感性实验》作品（6）

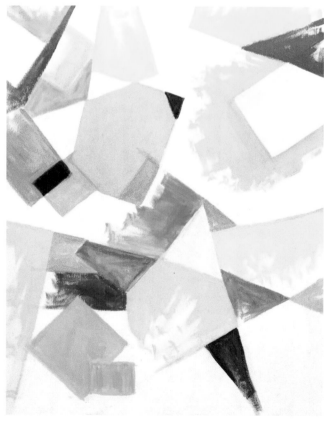

污（自定义题目）　刘宜家

课题《色彩表现——色彩的直觉表达和感性实验》作品（7）

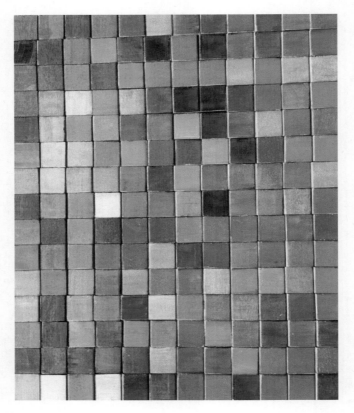

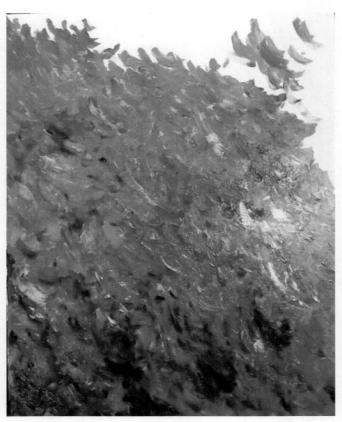

愤怒　王群

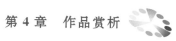

课题《色彩表现——色彩的直觉表达和感性实验》作品（8）

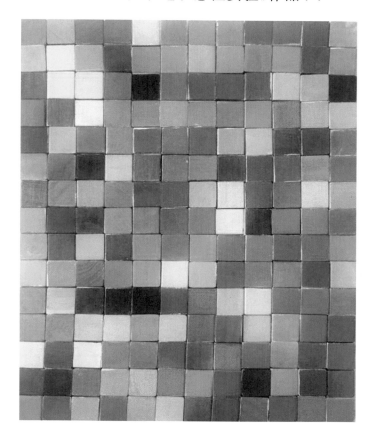

愤怒　王沿植

课题《色彩表现——色彩的直觉表达和感性实验》作品(9)

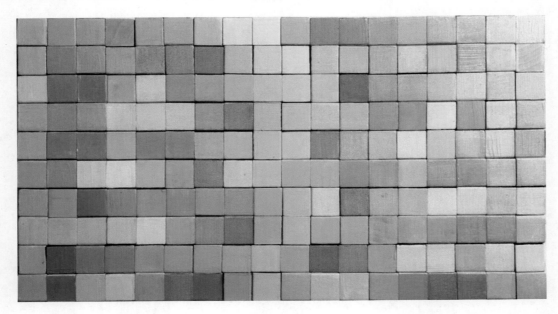

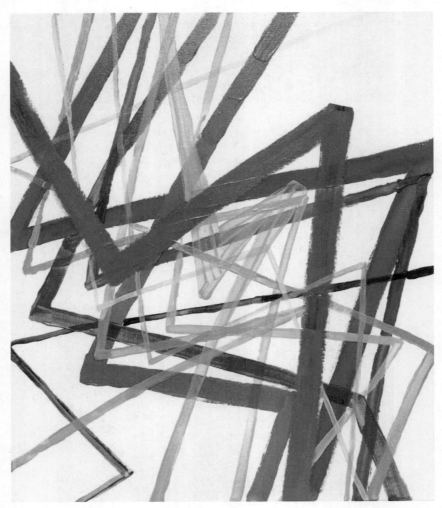

幻（自定义题目）　张中青

课题《色彩表现——色彩的直觉表达和感性实验》作品（10）

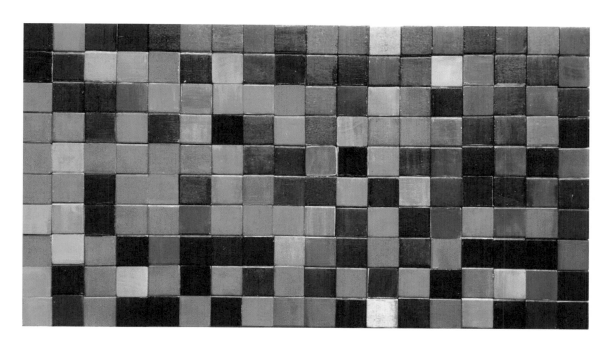

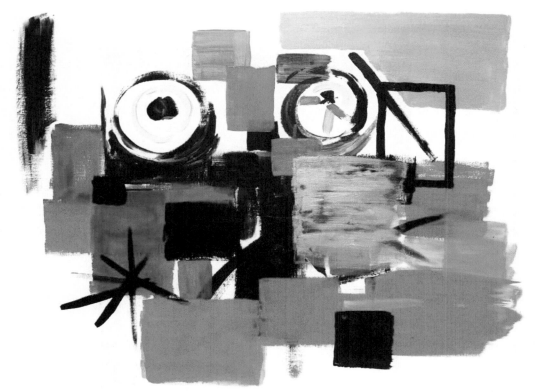

愤怒　张中青

课题《色彩表现——色彩的直觉表达和感性实验》作品（11）

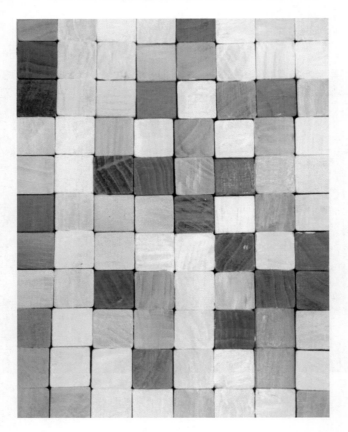

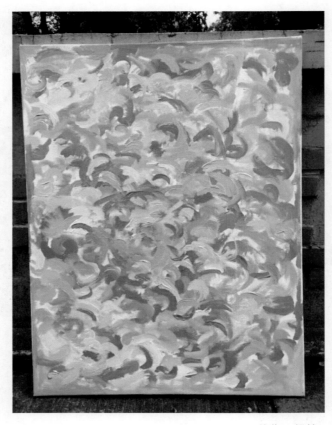

忧伤　杨健

4.3　课题《色彩表现——静物写生》作品赏析

课题《色彩表现——静物写生》作品（1）

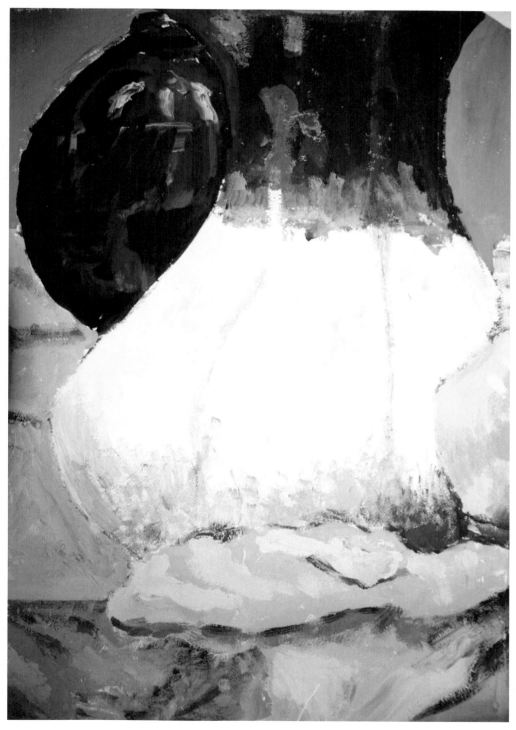

杨健

课题《色彩表现——静物写生》作品（2）

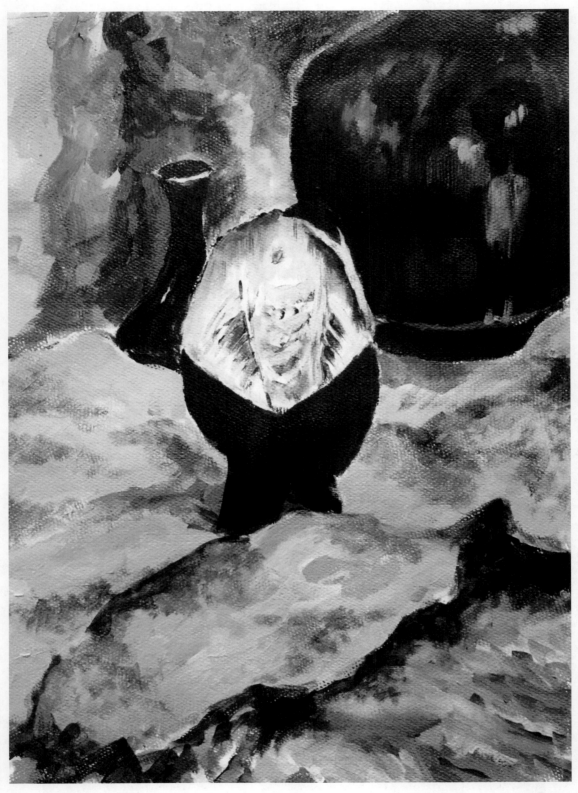

王月竺

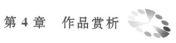

课题《色彩表现——静物写生》作品（3）

秦天悦

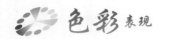

课题《色彩表现——静物写生》作品（4）

刘宜家

课题《色彩表现——静物写生》作品（5）

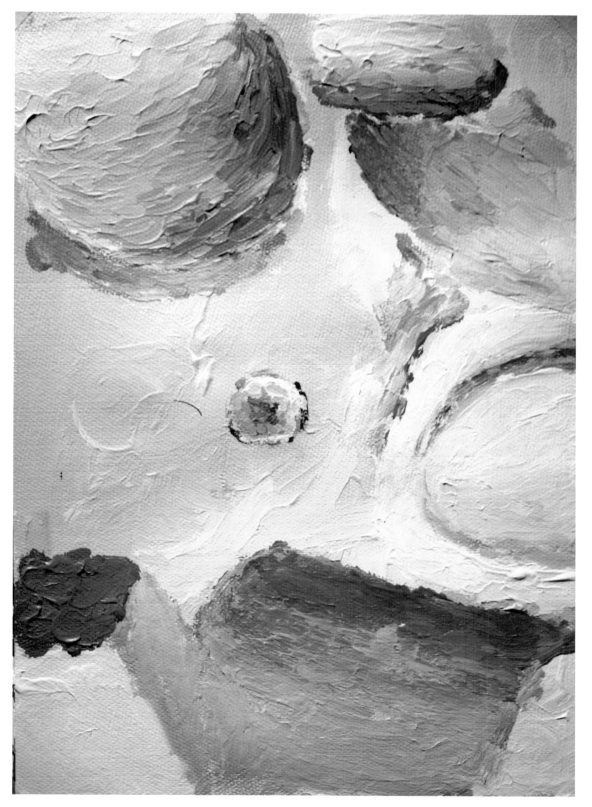

李树人

课题《色彩表现——静物写生》作品（6）

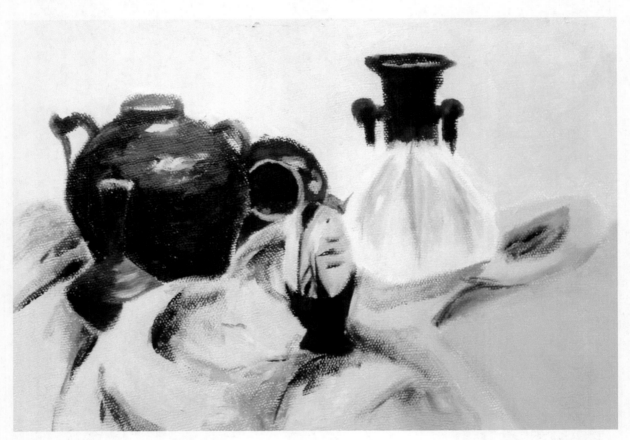

李若旎

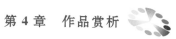

课题《色彩表现——静物写生》作品（7）

方姜鸿

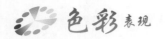

课题《色彩表现——静物写生》作品（8）

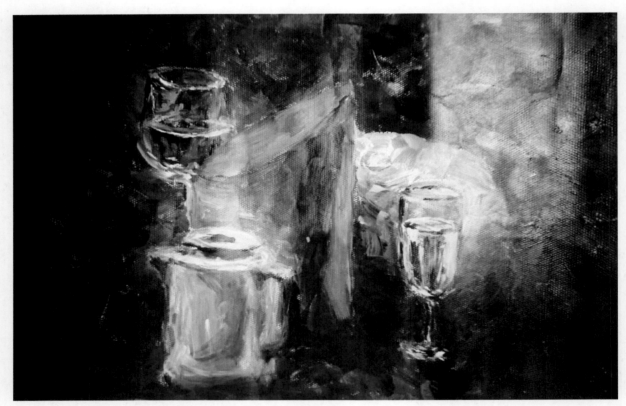

崔迪

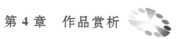

课题《色彩表现——静物写生》作品（9）

张毓嘉

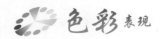

课题《色彩表现——静物写生》作品（10）

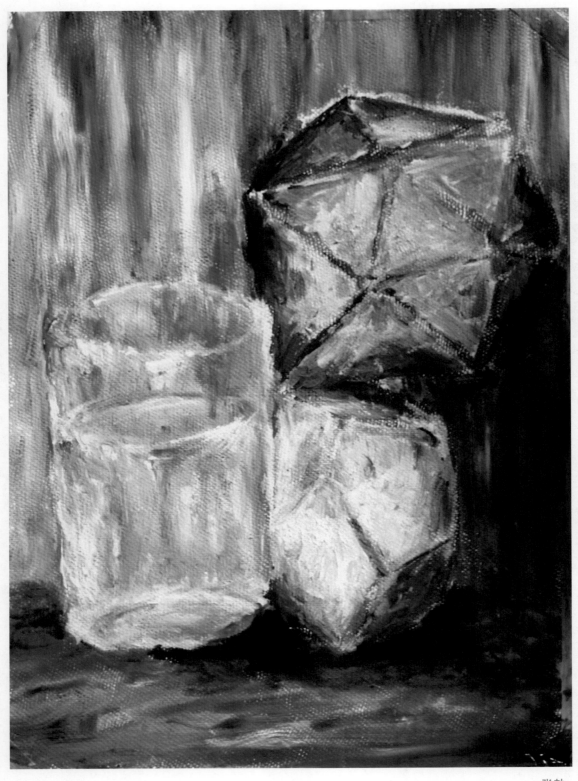

张劼

4.4 课题《色彩表现——植物写生》作品赏析

课题《色彩表现——植物写生》作品（1）

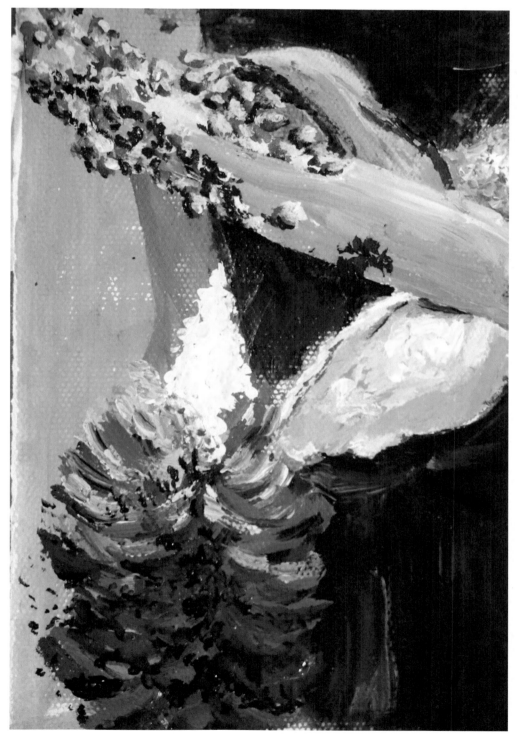

杨健

课题《色彩表现——植物写生》作品（2）

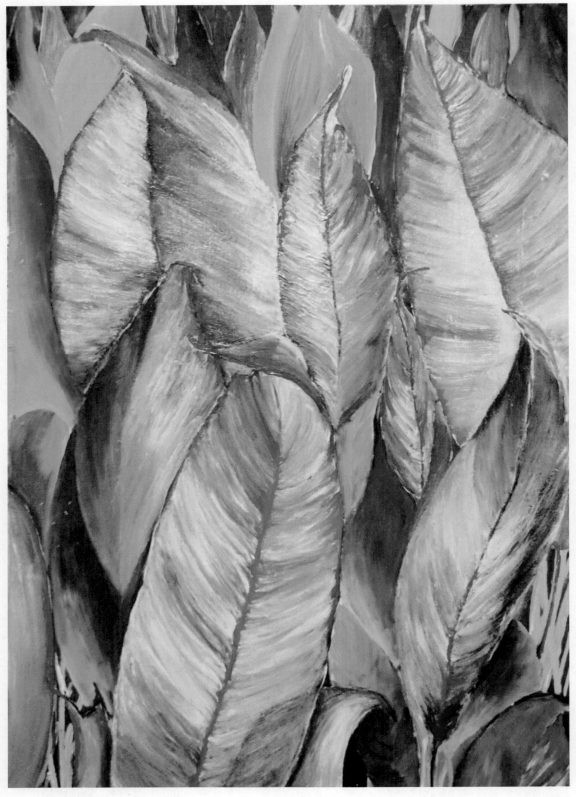

王月竺

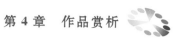

课题《色彩表现——植物写生》作品（3）

方丞轩

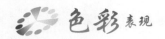

课题《色彩表现——植物写生》作品（4）

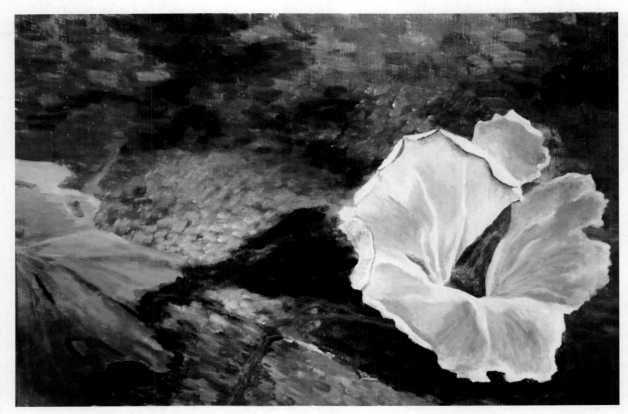

刘宜家

课题《色彩表现——植物写生》作品（5）

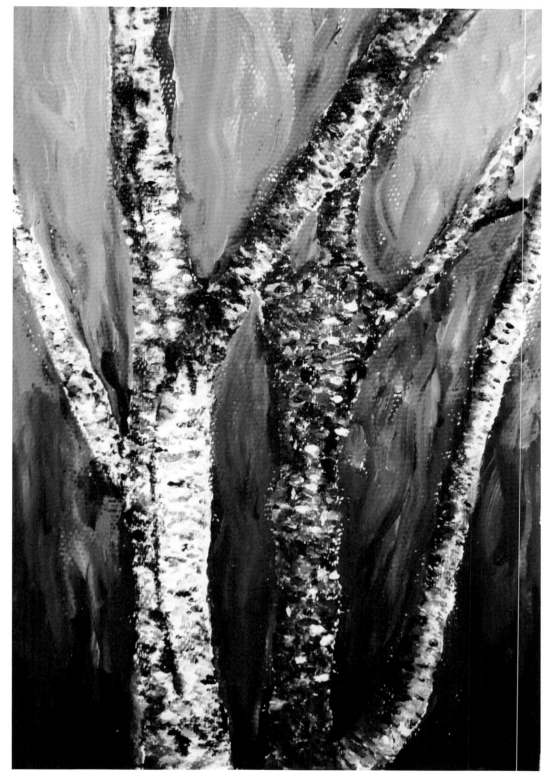

张劼

课题《色彩表现——植物写生》作品（6）

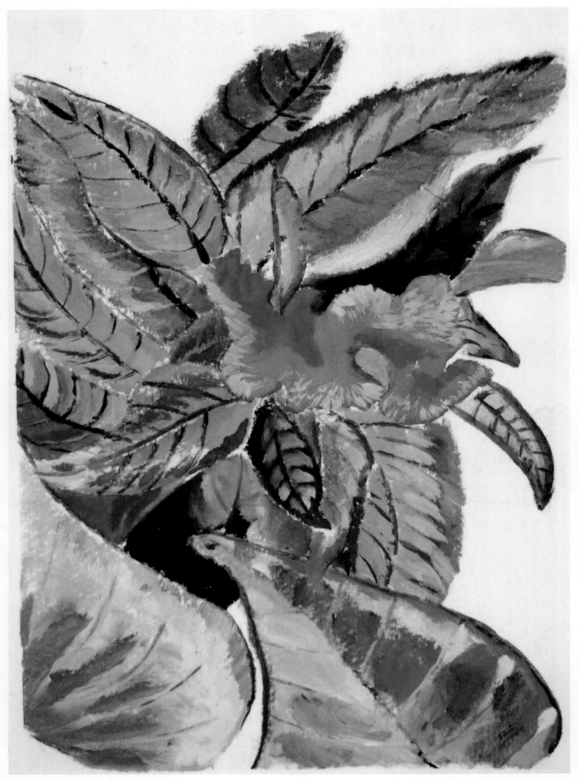

叶航明

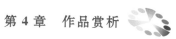

课题《色彩表现——植物写生》作品（7）

张毓嘉

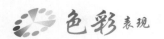

课题《色彩表现——植物写生》作品（8）

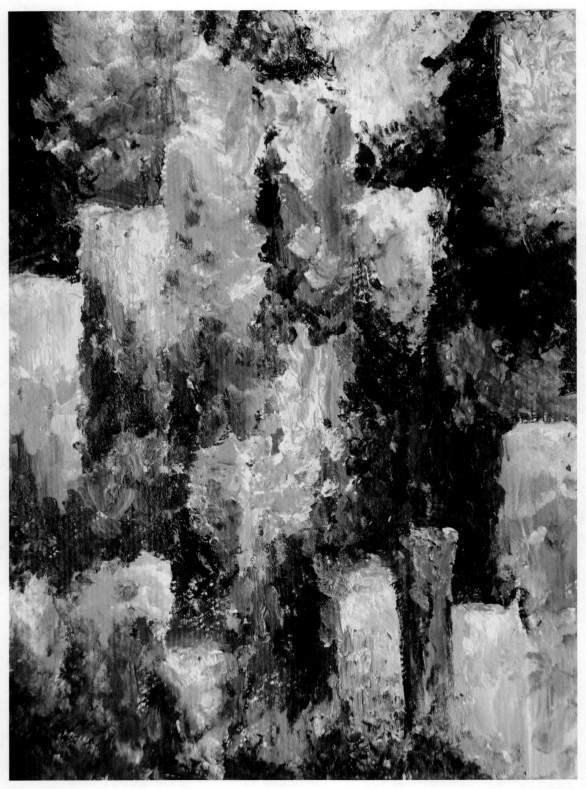

何汀滢

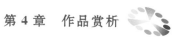

课题《色彩表现——植物写生》作品（9）

刘璐茜

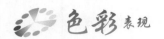

课题《色彩表现——植物写生》作品（10）

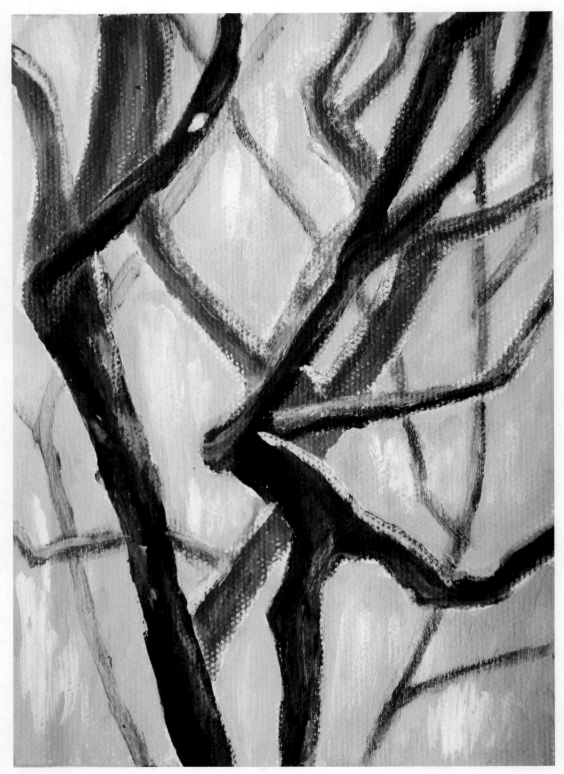

蔡灵子

4.5 课题《色彩表现——风景写生》作品赏析

课题《色彩表现——风景写生》作品（1）

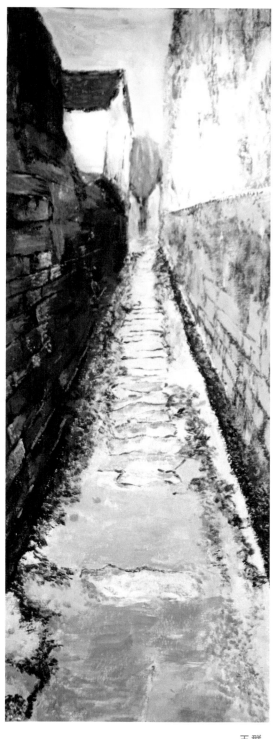

王群

课题《色彩表现——风景写生》作品（2）

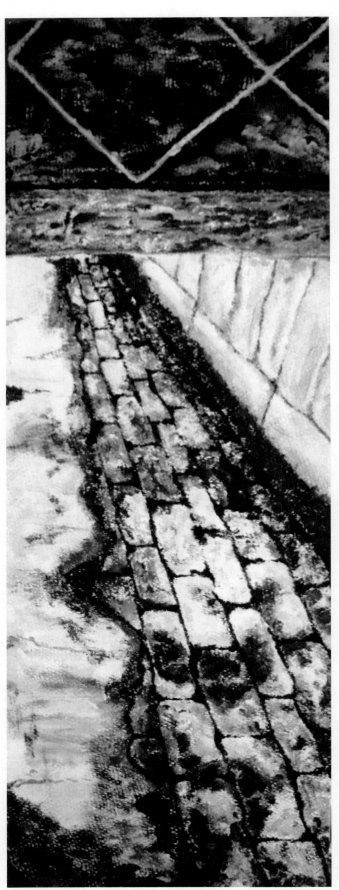

倪祺

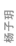

杨子玥

课题《色彩表现——风景写生》作品（3）

课题《色彩表现——风景写生》作品（4）

王宁

课题《色彩表现——风景写生》作品（5）

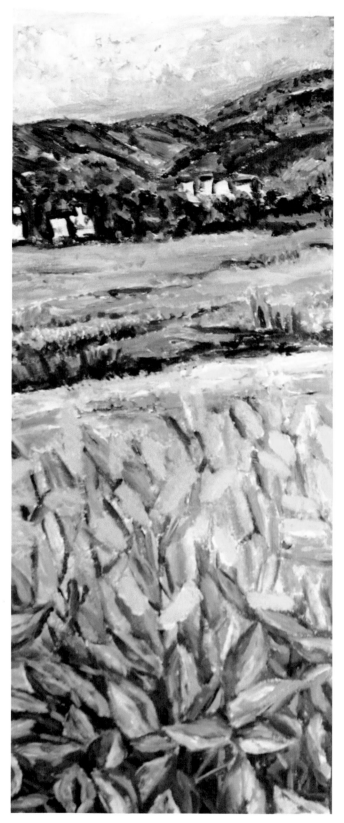

王沿植

课题《色彩表现——风景写生》作品（6）

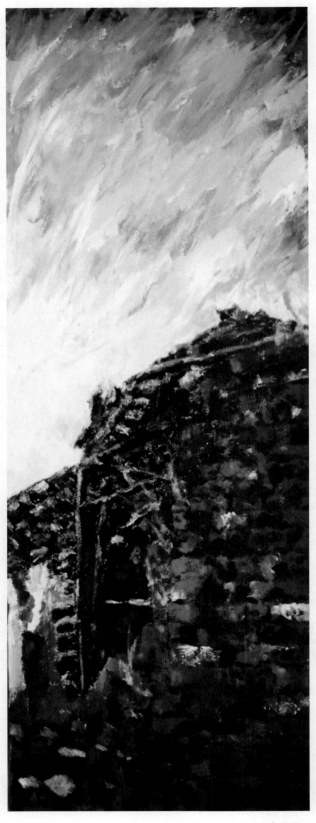

李若旂

课题《色彩表现——风景写生》作品（7）

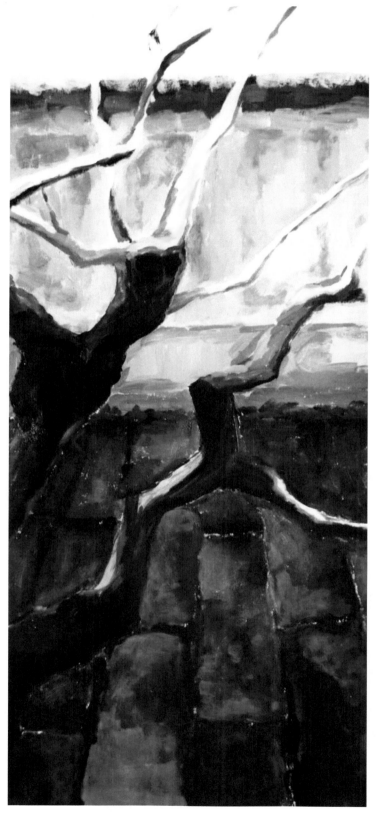

周舟

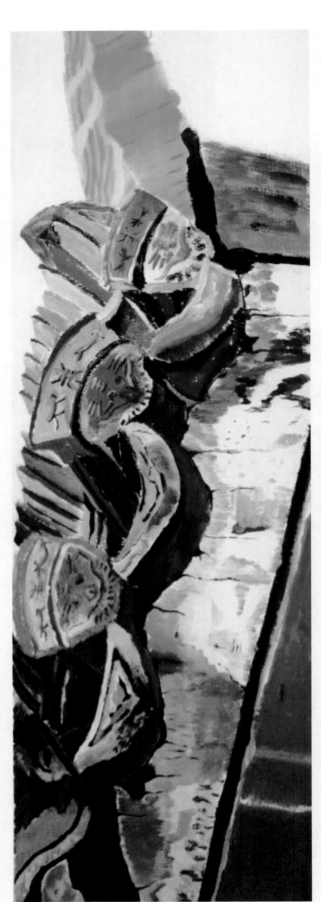

古航明

课题《色彩表现——风景写生》作品（8）

课题《色彩表现——风景写生》作品（9）

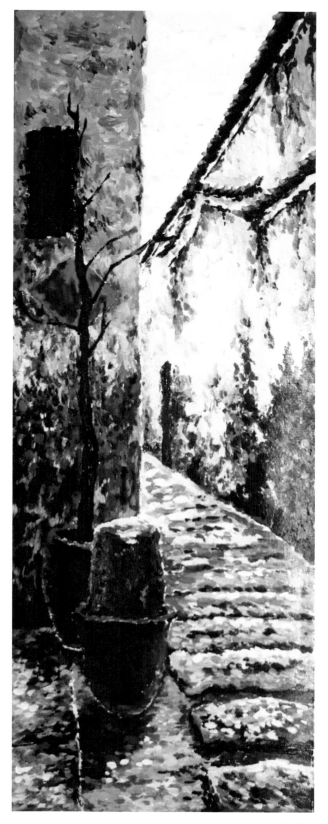

刘璐茜

色彩表现

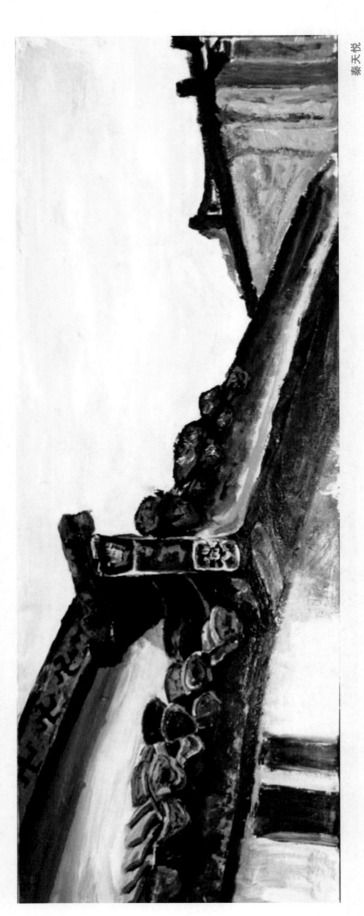

课题《色彩表现——风景写生》作品（10）

秦天悦

学生感言

蔡灵子：

色彩写生漫长又短暂。

每一张画我都尽了最大的努力。除了一张画失败的鸡冠花，其他的画我都比较满意。画的时候感到色彩难以控制，尤其是抠细节让我感到漫长和痛苦。

然而当一切结束时，握着薄薄的几张画，我惊讶于时间的飞逝，甚至当我开始尝到了与色彩打交道的甜头时，却要和于老师、和绘画课程说再见了。

非常舍不得，因为短暂的课程中跟于老师学习培养了很多伴随我一生的绘画素养，在这里要向于老师表达自己发自内心的感谢。

色彩写生结束了，而人生的美术学习远远没有止境。

王月竺：

这次画色彩的感觉特别好，不知道为啥，觉得画的时候很开心。

想着是在玩色彩，所以画画时用色比较放得开，画出来的效果自我感觉良好！

印象最深的是6号那天画画，呈坎一直在下小雨。天气很凉快，人感觉很舒服。

我和老班长两个人坐在310室边画边听歌，有时候还会聊聊天，整个人放松得不得了……画累了就抬头望望，我坐的位置又正对着阳台，哇……远处青山忽隐忽现，绿绿的山头还有老农在耕田，凉凉的风吹在脸上，真是诗意满满。

那天在画植物，我真恨不得一直能画下去，就这样一直画下去……

今天整个写生结束了……看到我们一起堆的色彩长城"轰"地倒塌，老班长突然伤感起来。刚开始我觉得没啥，但后来也有点难过，总觉得那个坍塌的瞬间意味着这次的谢幕，时间说走就走了。

真的很享受和大家一起画画的日子，最害怕一起评图，总不知道要选谁的，每个人都那么努力，画得都很有特点，不选就真的太可惜了……

好喜欢和大家一起写生呀！

杨子玥:

经过一年的色彩学习,收获颇丰。通过丙烯这种色彩与笔分离式的工具,初步体验了调和色彩,用色彩去描绘事物和用色彩去表达自己的感受的乐趣。在学习色彩时最有意思的就是颜色的调和,有时能带给人很大的惊喜,但是最难的也是颜色的调和,一不小心便会调出很"脏"的颜色。对我而言,色彩与素描的差别很大,初上来很有趣,再深入却难以驾驭,入门容易学精难。我在学习绘画上还有很长的路要走。

刘宜家:

这一年的色彩教学延续了于老师的一贯风格,并没有教给我们太多的技法,而是强调观察与思考。没有技法的束缚,大家面对同样的对象却有不同的表现方式,"没有固定的风格"成了我们班独特的风格。在色彩实习中,我和其他五名同学因为学院的活动来迟了,当晚参加评图时发现短短两天的时间,同学们已经将自己的风格又向前发展了一步。到了最后一天评图的时候,风格各异的作品摆在那里,感觉像品种不同但都开得正盛的花朵在争奇斗艳。我认为是于老师这种教学方式使我们能在享受画画的同时有所提高。

胡奕奕:

最开始接触色彩是从画静物开始的,那时候对画的内容不太感兴趣,颜色常常很灰暗。从人体以及校内写生开始渐渐对丙烯画产生兴趣,愿意更加主观地呈现色彩和所画事物的造型了,个人感觉绘画有了一些进步。

画小木块的时候是上造型工作坊最愉快的时期。一是因为立体的小木块使人更有兴致,二是因为摆脱了一直比较烦恼的塑造形象的难题,只需要专注于调绘色彩。

在呈坎写生的这些天,前几天过得比较痛苦,景物的选择、形象的塑造、色彩的调配都差强人意。后面几天的情况有了好转,画出来的色彩从暗沉难辨向轻快明亮发生了一些转变,呈现出来的作品我也比较满意。总的来说,整个色彩课程让我受益匪浅。

何汀滢:

画画之于我,本不是一件容易的事。但因为学习色彩课程,我开始留心生活中的色彩。选择自己喜欢的视角,一笔一笔将颜料涂在纸上,勾画、塑造。老师引导着我在艺术里展示自己的独特个性,我也能表现出自己的所见所感。画的对象是什么,画出什么样的结果,也许都不重要,因为这个创作过程的纯粹与自由,让我喜欢上了提笔作画。色彩课程里,我尝试了许多风格,欣赏到了不少同学惊艳的作品,也在实践时体会

到了和有趣的伙伴们合作创造的快乐。虽只短短一年,却受益匪浅。希望未来能继续探索这个世界美丽的色彩。

王沿植:

在色彩表现课程中,我有很大的收获。在外写生与在校园进行绘画有很大的不同。在学校里的部分课程,我们主要学习了静物在隔离的环境中的主观表现。而到呈坎古镇之后,则把自己对事物已经形成的一点主观体验进行了深入的拓展,并且与真实的世界建立起某种联系。通过这种方式的学习,我们最终在主观与客观、环境与事物中找到了微妙的联系与区分。

张毓嘉:

能够和大家一起写生,真是非常难忘。在呈坎古镇,看到了不一样的景色。用自己的画笔去重塑这些风景,这个转译的过程是自我情绪的一个出口,而当看着大家迥异的画面效果时,可以体会到每个人不一样的个性。在于老师的悉心指导下,大家的绘画水平都得到了很大的提高。对我个人而言,能和老师、同学们一起画画,一起提高,将成为非常难忘的回忆。

王群:

一学期的色彩课程中我们学习了很多内容,从刚开始的景物绘画感觉自己总是走不出原来的色彩学习系统。人体是我从来没有接触过的领域,两次写生让我觉得人体真的是最难表达的。后面色彩表现的小木块就是在玩色彩,最后在呈坎看到色彩墙垒起来的时候真的很震撼。写生除了开始居住上的不适应之外,跟大家一起画得很开心。感觉看到了自己半年以来的进步!

王宁:

跟大家一起写生的这几天非常快乐,一边开心地聊天一边画画,时不时看看大家的作品或者让旁边的人指导一下,感觉收获比自己闷头画多得多。晚上评图时看大家的作品也能激励到我。在这样的写生中我的的确确感受到当代艺术是个性的,每个人的表达都不同,可真正打动人的就是大家不同而充分的个性。面对这样的我们,于老师始终给予我们鼓励,让我很感动,也更加乐于继续学习当代艺术,好好画画,为了有一天可以自由而充分地表达自己。

杨健：

首先，我很感谢这段时间的写生经历，从中获益良多。

色彩，可以给予人最直观的感受，是最有效的刺激人感官的方式。如果运用主观的方式去观察自然，那么所描绘的色彩来自自然又经过了主观意识的抽离提纯，进而进入了艺术创作的境界。我们是从大自然抽取一部分并经过眼、脑、心、手的顺序将抽取的自然进行加工，最后用色彩呈现。

色彩具有冷暖之分，色彩的对比碰撞带来的是不可思议的艺术美感。我认为可以弱化形体，完全将精力放在色彩的创作上，进而再到用色彩本身将形体刻画出来。如此色彩本身的张力就会显现出来。

学习色彩对于设计能力的提升，对于自然的观察力的提升，对于如何从观察自然中获得灵感等，都有很大的帮助。

最后感谢于老师的教导，让我收获良多。

李若旆：

经过这几天的写生，我有了和之前有所不同的感受。在大胆尝试了各种各样的绘画方式和色调改变之后，我感受到了色彩和素描不一样的魅力。同时，这也与我们平时在室内所描绘的静物写生不同，这种随心所欲在画纸上展现只有自己所钟情的风景的感觉令人十分愉快。我偏爱用点来塑造形态，在最后却大胆地舍弃了它而选择了更为厚实的方式，同时产生了新的效果。这让我感觉到绘画的无穷可能性，也对绘画有了更深的热爱。

刘璐茜：

之前有接受过绘画训练，但大多都是流于表面的简单的物象描绘，在上过于幸泽老师的艺术造型课后，我深深地领略到了肌理的美丽，细节放大的迷人。而色彩更不同于素描，色彩相比起黑白的素描更多了色调色相上的变化，以及纯度对比等变化的维度，因此，相比起素描，色彩所包含的信息量、所包含的情感更多、更复杂。最开始的自己并不大会去创造强烈的画面冲击力，画出来的画很容易淹没在同学们众多出色的画作中，到后面才慢慢地学会找到画面中想要表达的冲突点，比如在大的色调对比中，再把小细节描绘穿插其中，让人远远一看便能被吸引，凑近一看也不空洞。

秦天悦：

于老师的色彩课程在大家的不舍中进入了尾声。在我的眼里，素描是冷冰冰的形

体,而色彩是真实世界的标签,描绘甚至创造色彩能让我真正感受到与世界的联系,能让我随心所欲地表达出对世界的观感和看法,能让我更敏感地感受和体会自己的情绪,能让我感觉活着。

于老师带领我们跳出了枯燥传统技法的束缚,不断鼓励我们去触碰艺术的核心,系列课程中的色彩小木块、Loock 教授的讲座给我很深刻的印象和感悟。我非常享受这段为期两年的奇妙的艺术之旅。在这两年中,通过课堂内、课堂外的不断学习,我感受到自己的艺术感知力不断提升,设计课也更加得心应手,相信接下来的人生之路也会深受这段教学的影响。感谢于老师的先进教育理念,不舍!

周舟:

除了第一天的"惊吓"之外,和同学们一起出来写生还是很开心的。之前的课程基本都是在室内,对画的东西的处理也相对概念化。这次到户外写生,置身在真正生动的环境中,难免觉得有些措手不及,可供描绘的东西太多又变动不居,在制造主观色彩和还原场景的愿望之间的难以取舍,或者有时候觉得很容易落入习惯的套路。不过总的来说还是觉得自己是有所进步的。

方丞轩:

色彩课程前前后后学了一年,我还是更欢喜色彩部分。一直以来,我都偏好黄色系的颜色,喜欢激烈的颜色碰撞,享受创造这种色彩对比的过程。同时感觉心里的一些想法通过色彩能够更加充分地表达出来。这十天的写生经历,其实一开始还是挺头疼的,没怎么受到认可,直到有一天画得还不错之后整个人才开始放松下来。

倪禛:

色彩创作相比于素描,我认为最主要的区别就是"主观"二字。通过小木块这个作业,我们人为创造出的颜色就有成百上千,而自然界中的颜色远比我们所创造出的颜色多。这些色彩,和我们的观察方式、创作心理和人物性格一起作用,形成了我们眼中的色彩,呈现在画纸上。我很享受色彩创作的过程,既是对自然界的再呈现也是一种表达自己内心的方式。除了锻炼自己的观察能力和色彩感觉,创作了一些自己较为满意的作品外,我也渐渐发现了自己在色彩创作中的风格,例如自己爱用的色彩,画面的色彩倾向等,也算是借助色彩间接了解了自己。

张劼：

一年的色彩课程结束了，回想从最开始对色彩的一无所知到现在，最开始画静物其实自己并没有什么感觉，觉得对型和色彩都抓得不太好，特别是色彩，总有无处发挥的感觉。画人体的时候觉得很有趣，但是对人体还是有点把握不住的感觉。这次写生感觉还是非常开心的，虽然有时候觉得有点迷茫，但是自然的东西看起来特别有趣，感觉自己对东西的观察能力、描绘能力都有了很大提高。

方姜鸿：

在我看来，色彩的塑造感觉远胜于素描的刻画。因为无限可能的色彩在不同的构图、光线、空间氛围表达下呈现出的状态更能体现人的主观感受。比如，在石膏静物中感受白色，在主观塑造时有缤纷的色彩的区别，在人体表现时体会色彩对肌理的细致刻画，最后在真正写生贴近自然时，用眼睛直观地捕捉自然中的色彩，对色彩的表达有了更深的见解。所以，色彩是一种能让艺术家表达自我的有趣的手段。

于昊川：

在学习艺术之前我对色彩确实没有什么特别的感受，只停留在蓝天、白云、红太阳的初级阶段。在之前的素描课程的学习中，我已经学习了如何去观察周边的事物，而这一年的色彩学习真正让我通过色彩去感受这个世界，并通过自己的方式用色彩呈现在画面上。虽然这个过程并不是很容易，但我乐在其中。色彩写生能够观察到自然界真实的色彩，有些色彩是我从未注意过的，这种观察色彩、发现色彩的过程不仅能提高我的色彩感觉，还能提升我的艺术修养。

李树人：

经过近一年的色彩体验，我发现色彩并不是一个有套路的东西，如果说自然的事物仅仅是一个构图和色调的参考，那么真正有参考价值的是当时的想法和对于事物比例、色彩搭配的观察与呈现。单独的颜色并没有任何的感情可言，主观的态度和对环境氛围的一点体会应该是在色彩之间的关系中产生，同时强烈的色彩对比能够增加刻画的强度。还有在技法上亮与暗的处理不仅仅用是白和黑或者是熟褐进行，亮部和暗部同样充满了细节，用一些其他的颜色比如说亮蓝色和亮黄色同样可以提亮。

叶航明：

转眼间，色彩课程就结束了。回顾所有的色彩练习，我最大的感受就是主观和自

由。色彩的形体要求不如素描,但是浓烈的色彩互相碰撞让人轻易就可以得到美的享受。如果说素描是严谨的、写实的,像一块被裹在原石里的美玉,只有努力解石才能得到最后的璀璨,那么色彩就是奔放的、浓烈的,像一颗裸露的钻石,只要稍加打磨再给上一点光,就可以感受到它的光芒四射。

参考文献

[1] 贝蒂·爱德华. 像艺术家一样思考[M]. 张索娃,译. 海口:海南出版社,2003.

[2] 肖恩·亚当斯,诺琳·盛冈,特丽·斯通. 色彩应用[M]. 于杨,译. 北京:中国青年出版社,2007.

[3] 葛莱云. 创造力开发与培养[M]. 北京:中国社会科学出版社,2012.

[4] 霍华德·加德纳. 大师的创造力:成就人生的7种智能[M]. 沈致隆,崔蓉晖,陈为峰,译. 北京:中国人民大学出版社,2012.

[5] 胡珍生,刘奎琳. 创造性思维学概论[M]. 北京:经济管理出版社,2006.

[6] 金丹元. 艺术感悟与审美反思[M]. 上海:学林出版社,2008.

[7] 洪谦德. 当代主义[M]. 中国台北:扬智文化事业股份有限公司,2004.

[8] 贝赞特. 创新力[M]. 杨波,译. 北京:世界图书出版公司,2011.

[9] 约瑟夫·阿尔伯斯. 色彩构成[M]. 李敏敏,译. 重庆:重庆大学出版社,2012.

[10] 彭尼·皮尔斯. 直觉力:打开灵感和创造力的心理学[M]. 张鎏,译. 北京:中信出版社,2012.

[11] 康定斯基. 艺术中的精神[M]. 余敏玲,译. 重庆:重庆大学出版社,2011.

[12] 约翰·伊顿. 造型与形式构成[M]. 曾学梅,译. 天津:天津人民美术出版社,2000.

[13] 玛克斯·德索. 美学与艺术理论[M]. 兰金仁,译. 北京:中国社会科学出版社,1987.

[14] 科林伍德. 艺术原理[M]. 王至元,译. 北京:中国社会科学出版社,1985.

[15] 顾大庆. 设计与视知觉[M]. 北京:中国建筑工业出版社,2002.

后 记

建筑造型艺术基础课程"色彩表现"承载了另一种教学任务和学习的意义。我们教学培养的是建筑设计人才,目标是让设计师具有良好的色彩修养,训练设计师在设计中使用色彩的能力。设计师运用色彩的行为是自己的主观意识表达客观要求且抒发个人情怀的设计活动,是色彩的感性经验和色彩理性修养相融合的结果,是对客观景象的主观色彩构成应用,将现实生活中不存在的景象通过色彩的主观意念设计行为转化为真实的存在,是对自然色彩的再次并置与利用。本书的一系列内容设置,都围绕着色彩理想表达和空间服务这一核心进行。最理想的色彩表现和色彩的对比没有准确的参照,只有在比较和尝试中获得更多的可选择色彩,来获得最能满足视觉要求的色彩组合。学生在此课程里是色彩学习和使用的主人,只有一定范围的教学要求,没有色彩限制因素,学习的目标也不是国际上的标准色彩系统,学习的重点是利用现有的色彩认知能力和色彩调和能力,来创建和谐色彩,并用在建筑设计里进行色彩表达。

在色彩研究与实践的过程中,以色彩在设计中的实用理念为导向,改变了以往的建筑造型课程中被动色彩写生和色彩造型技巧的强化训练。"色彩原理"一章中学生掌握了色彩的生成和设计色彩使用的规律,扩充了色彩的使用范畴,学习了色彩的象征性表达原理,掌握了不同的色彩具有不同的视觉效应和不同的地域文化的色彩认同,以及色彩作用于人本身的不同的视觉感受。学生学习了不同的色彩搭配和对比效果的结论,如何运用这样的结论给观众全新的视觉体验,使色彩发挥出其自身的特殊功能。

色彩直觉练习,就是让学生主动地扩充色彩的色域和使用范围,让新配置的色彩有机会得到应用,激发学生的色彩创新兴趣,从而建立和生成新的色彩关系,把色域本身的使用范围不断地扩大。色彩对照练习是让学生追求视觉上的平衡,根据这样的标准来考证新的色彩设计是不是理想的色彩组合。至于学生怎样才能找到一种属于自己独特的色彩设计与表达的语言,掌握色彩之间的互动和节奏关系,如何得到自己的色彩配置流程,就需要学生做大量的色彩实践练习。在课堂上学习色彩的原理和规

律,更多的经验需要学生在实践中尝试,这样才能适应今后不断变化的各种使用媒介,以及不同的空间和客户要求,把握色彩在建筑设计中的重要作用。

色彩传达的不只是视觉现象,还对个人的情绪和他人的情感产生积极的作用,而且色彩具有表达情感的表象功能,这样的练习在写生训练中无法真实和直接使学生获得体会。色彩情感表达就是色彩的对比参照传递出的情感信息,而这种信息是双重的,是表达者的情感表露,也给受众以情感影响。学生认识到色彩对比就是色彩语言表达的一切,色彩进行了对比才使色彩有使用和创造联想的可能。在造型艺术中,色彩比形体更能刺激观者的视觉神经,因为颜色比形体先进入人的视线,停留的时间也比形体长。所以色彩影响了受众者的情绪,也表达了色彩制造者的个人情感。

最后,要感谢我的学生们对课程的兴趣,感谢同济大学建筑与城市规划学院给予新课程的大力支持,特别感谢阴佳教授对实验课程内容提出的意见和实践过程中给予的巨大帮助。感谢美术教学团队全体同事的帮助,感谢设计基础学科组的全体老师。

于幸泽

2021 年 4 月 15 日

于幸泽

2000 年　　毕业于鲁迅美术学院油画系　获学士学位

2005 年　　毕业于德国卡塞尔（Kassel）美术学院自由艺术系　获硕士学位

2006 年　　毕业于德国卡塞尔（Kassel）美术学院自由艺术系　获绘画 Meistschueler 学位

2013 年　　毕业于中央美术学院建筑学院设计艺术学　获博士学位

　　现任教于上海同济大学建筑与城市规划学院建筑系，主要从事艺术造型基础教学与当代艺术研究实践，曾在世界多个国家举办个人展览。

　　主要出版著作：《素描表现》《自在玩物——于幸泽作品》《在场与立场》《于幸泽作品》《于幸泽 2013—2015 年作品集》《视觉乐园——于幸泽的艺术世界》。

封面绘画：王月竺

封底绘画：倪　侦

摄　　影：李树人